U0110867

大展好書　好書大展
品嘗好書　冠群可期

大展好書　好書大展

品嘗好書・冠群可期

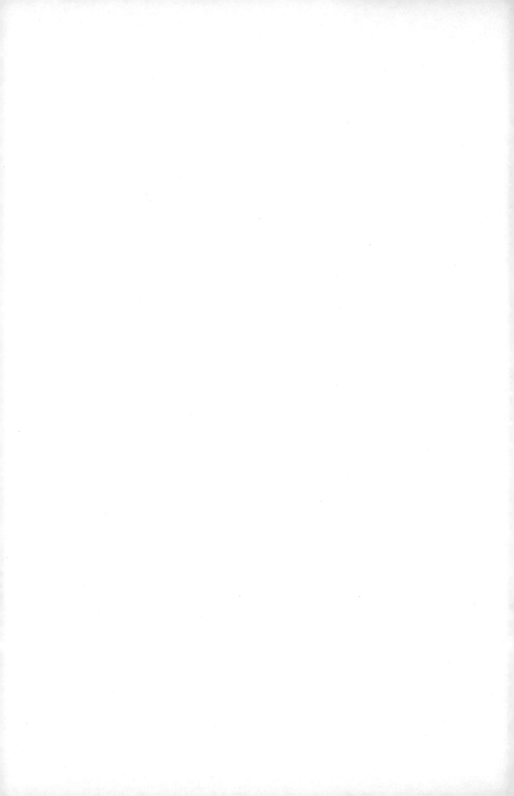

休閒生活
5

山水盆景
製作技法

仲濟南 編著　王志英 繪圖

品冠文化出版社

作者名單

文稿作者：仲濟南

繪　　圖：王志英　仲濟南

攝　　影：周　原　林運熙　楊積亮　仲濟南

盆景製作：汪彝鼎　喬紅根　符燦章　劉雲明　李金林
　　　　　朱金山　尹小俊　賀淦蓀　梁玉慶　張　夷
　　　　　仲濟南　孫　祥　白　強　梅國雄　李子金
　　　　　張重民　張福民　黃新良　嚴雪春　湯　堅
　　　　　馬　培　陳宗山　劉宗仁　李月高　周紀強
　　　　　朱龍寶　羅廷雲　李雲龍　周光輝　胡鑫國
　　　　　李成翔　高禮良　劉世鳴　殷子敏　顧憲旦
　　　　　單志方　田一衛　師正雲　張永宗　劉傳剛
　　　　　張志剛　王　勇　馮連生　堵盤根　錢建江
　　　　　上海植物園　武漢盆景園　蘇州拙政園

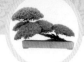

作者簡介

　　仲濟南，中國盆景藝術家協會副秘書長兼常務理事，《中國花卉盆景》雜誌編委，安慶市花木盆景協會副會長。現爲安徽省安慶市衛生監督所主管醫師。1991年5月在北京「首屆中國國際盆景會議」上作學術性演講和製作技藝表演，其作品多次在國家級展覽中獲獎。清新俊麗，婉約多姿，雄秀兼備是其創作風格。

　　已出版盆景專著《中國盆景製作技藝》（合作）（安徽科學技術出版社），《安徽盆景》（中國林業出版社）。盆景代表作有《偉岸如漢》《古皖雄姿》《故鄉情》等。

前　言

　　盆景藝術是中國優秀的傳統藝術，是中國幾千年文化藝術寶庫中的瑰寶。盆景作爲一種古老而獨特的藝術形式流傳至今，不斷發展，不僅爲中國人民所珍愛，也深受世界各地盆景愛好者的歡迎。

　　山水盆景作爲中國盆景藝術的一大類別，更有其獨特的魅力和風采。其表現的內容是險峰遠岫，秀山麗水，如五嶽勝跡、黃山奇峰、桂林山水、長江三峽等都可以透過盆景藝術造型表現出來。一峰則太華千尋，一勺則江湖萬里，小中見大，移天縮地，猶如一幅立體的山水畫。其意境之深遠，內容之廣博，常爲樹木盆景所不及。

　　山水盆景用無生命物質的石料，進行加工佈局。它受時間和環境條件的影響不大，造型景物基本上不隨時間變化，管理上也比較方便。對於盆景初學者來說，無須擔心澆水、施肥是否得當，更不必考慮整形修剪如何下手。且石料到處可覓，隨時可以動手製作。

　　本書由著名畫家、上海同濟大學教授王志英先生配畫，並得到國內盆景攝影家周原、林運熙和眾多盆景名家提供盆景作品照片，在此深表謝意。

　　本書供盆景愛好者參考和借鑑。由於水準所限，書中不當之處在所難免，敬請讀者指正。

<div style="text-align: right">作者</div>

目　錄

一、傳統文化瑰寶

　　盆景是中國的一門傳統藝術，距今已有1000多年的歷史。它的形成深受中國園林造景的影響，並在發展過程中受中國傳統文化的薰陶。盆景在構圖、佈局上就借鑒了中國山水畫的技法，並在創作理論中汲取了中國畫論的精髓，豐富自己的藝術語言。

　　在中國傳統美學理論的影響下，中國盆景強調「形神兼備」「神似勝形似」，崇尚神韻、意境及詩情畫意。所有這些，使中國的盆景藝術在內容與形式上都具有傳統的中國文化藝術特點和規律。

　　關於山水盆景的歷史記載，可以從考古中發現，東漢（西元25—220年）時已有一種山形陶硯，硯面左右兩側及背面塑有12座山峰，山峰沿著陶硯邊緣排列，高低起伏，層巒疊嶂。硯面中間盛水，與現今的山水盆景格局極為相似，可以看做是中國山水盆景的最早雛形。

　　後又在西安中堡村的唐墓中發現一只三彩硯，也同漢代山形陶硯相似。

　　1972年陝西乾陵發掘的唐代章懷太子李賢之墓（建於西元706年）的甬道東壁上，發現繪有兩位侍女手托盆景的壁畫，盆中有假山和小樹（圖1）。唐代閻立本所作《職貢圖》中，有以山水盆景為貢品的進貢圖像（圖2）。

　　畫中人物肩扛的山水盆景與現在的山水盆景造型極為相似。從中可以看出，盆景起源於中國東漢，至唐代時已漸趨成熟。

　　中國歷史上留下了許多有關山水盆景的詩詞。如詩人杜甫的《假山》詩云：「一簣功盈尺，三峰意出群；望中疑在野，幽處欲出雲。」詩人白居易的《雙石》詩：「蒼然兩片石，厥狀怪可醜。」書畫家蘇東坡的詩：「試觀煙雨三峰外，都在靈仙一掌間。」「五嶺莫愁千嶂外，九華今在一壺中。」書法家黃庭堅曾為得一「雲溪石」而作詩：「造物成形妙畫工，地形咫尺遠連空。蛟龍出沒三萬頃，雲雨縱橫十二峰。清座使人無俗氣，閑來當暑起涼風。諸山落木蕭蕭夜，醉夢江湖一葉中。」

　　宋代（西元960—1297年）時，由於山水畫的興起，出現了許多精闢的畫論和有關山石的著述，盆景在造型或

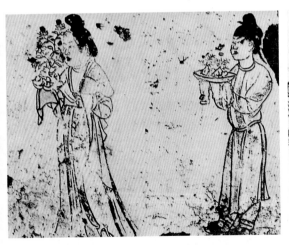

圖1　這是1300年前，唐代章懷太子李賢墓甬道壁上的侍女托盆景的壁畫。

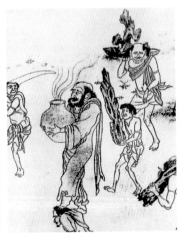

圖2　唐代閻立本所作。《職貢圖》

選材上也都有了新的發展。如北宋末年的《宣和石譜》詳載各地的石種、特質、採掘法以及宋徽宗構造艮岳山的情況；《漁陽公石譜》收錄了古人玩石、賞石的故事；杜綰的《雲林石譜》則記載各種石品達116種之多。

趙希鵠在《潤天清錄》「怪石辨」中說：「怪石水而起峰，多有巖岫聳秀，鑲嵌之狀，可登几案觀玩，亦奇物也。色潤者甚可愛玩，枯燥者不足貴也。道州石亦起峰可愛，川石奇聳，高大可喜，然人力雕刻後，置急水中舂撞之，納之花檻中，或用煙薰，或染之色，亦能微黑有光，宜作假山。」從中可以看出，當時山石著述較多，在選石及製作上有獨到之處。

書畫家米芾，是個「石癡」，他愛石成癖，到處尋石，以玩石、賞石為快事。他詩文書畫俱精，鑒賞水準很高，他論石有「瘦、皺、漏、透」的標準。古代詩人、畫家涉足盆景，使盆景與繪畫、詩詞等互相滲透，互相借

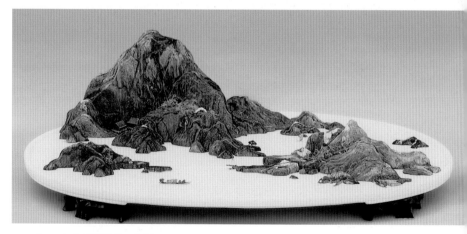

《江南留勝跡》斧劈石

鑒，互相提高，促進了山水盆景的發展，並從單純追求形似逐漸發展到強調神韻和意境。當時，形成了各具特色的山水盆景和樹樁盆景兩大類別。

宋代《太平清話》一書提到詩人范成大愛玩各種山石，並題名「天柱峰」「小峨眉」和「煙江疊嶂」等，透過題名，盆景更賦詩情畫意。元代高僧韞上人擅作小型盆景，稱之為「些子景」。明朝時「吳中富豪競以湖石築峙奇峰陰洞，至諸貴佔據名島以鑿，鑿而嵌空為妙絕，珍花異木錯映闌圍，閭閻下戶，亦飾小小盆島為玩」。當時玩賞盆景之盛從中可見一斑。

明代屠隆在《考槃餘事》「盆玩」箋中寫到：「盆景以几案可置者為佳，其次則列之庭榭中物也。」這是中國出現最早的「盆景」文字記載。文震亨的《長物志》盆玩篇，林有麟的《素園石譜》，諸九鼎的《石譜》，造園家計成的《園冶》，清代陳子的《花鏡》等，對盆景都有描述和研究，為我們留下了寶貴而又豐富的資料。

盆景發展至今雖有 1000 多年歷史，但因種種原因，幾度興盛衰落。近年來，中國的改革開放政策，又給盆景藝術帶來了無限生機。國內頻頻舉辦盆景大展，向海內外展示中國盆景藝術的風采。中國盆景還多次參加國外的盆景園藝展覽，均獲好評。

山水盆景，作為中國獨特的一項藝術珍品，已被越來越多的海外人士所喜愛，影響日益擴大。

二、地方風格特色

　　盆景的地方風格是盆景藝術家在創作中表現出來的一種獨特的藝術特色。一個地區內的諸多作者在創作過程中不僅會展露自己的個性特點，而且互相影響，互相借鑒，並往往會形成一種共有的特點。這種特點在內容和形式上日趨成熟，明顯區別於其他地方，這就是盆景藝術的地方風格。因而盆景的地方風格是在眾多的個人風格的基礎上逐漸形成的。

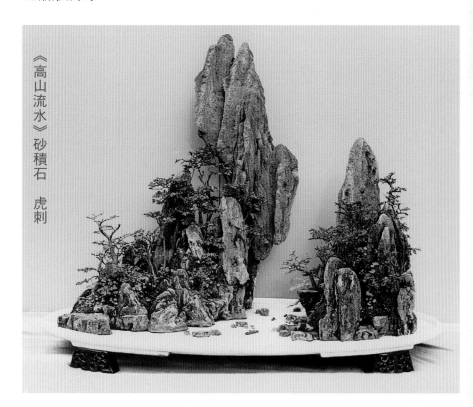

《高山流水》砂積石　虎刺

　　盆景藝術的發展，由於不同地方的地理環境、風俗民情、文化藝術、園藝傳統、經濟發展等方面存在的明顯差別，導致盆景藝術在不同地方具有不同的風貌和不同的藝術特色。又因創作者本身的生活閱歷、思想性格、審美趣味、藝術才能以及文化素養的差異，所創作出來的作品就會表現各自不同的個性。這些與眾不同的個性，就是盆景的個人風格，也是盆景創作者在藝術上成熟的標誌。有了風格，藝術才有生命，風格越鮮明，藝術的生命則越強。任何一個成熟的藝術家均會在自己的作品中，表現出與眾不同的個性。

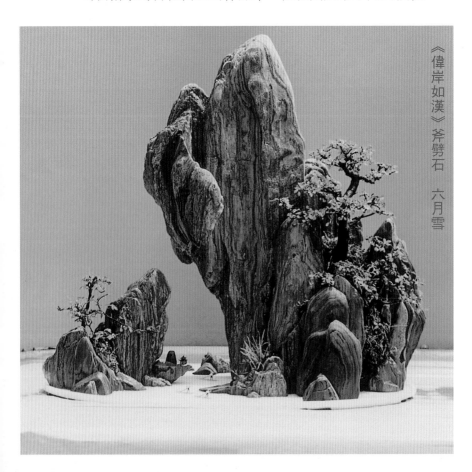

《偉岸如漢》斧劈石　六月雪

　　中國現在的盆景地方風格主要是以樹樁盆景為主，山水盆景的藝術特色和地域性沒有樹樁盆景那麼明顯。這是因為山石在地理上的分佈不像植物那樣受限制，而且山石又是沒生命的東西。一般來說，北方的山水盆景以雄奇、渾樸取勝，南國的山水盆景以秀麗、精巧見長。但各地均有側重，可謂各有千秋。

　　中國地大物博，山石資源豐富，各地盆景作者就地取材，精心創作，使山水盆景在近幾十年來發展很快，遍佈全國各地。其中以上海、江蘇、安徽、嶺南、四川、湖北、福建、山東、遼寧等地較為發達，正在逐步形成鮮明的地方風格。

（一）上海風格

　　上海是中國著名的大城市，地處長江與東海交匯處，為水陸空交通中心，又是對外港口要地。近百年來，商業繁榮，經濟發展，文化藝術較為發達。官僚富商、文人雅士渴慕大自然的幽深，常以玩賞盆景自娛。

　　上海遠離群山，缺少盆景素材。因此，江蘇、浙江、

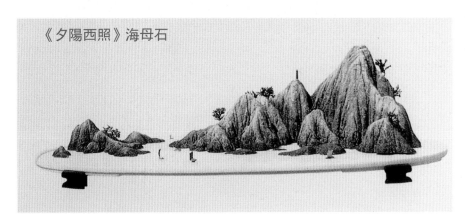

《夕陽西照》海母石

安徽以及四川、廣東等地的盆景都先後進入上海，甚至連日本的盆景也遠涉重洋而來。上海盆景有條件兼收並蓄，博採眾長，並結合本地風情創作出具有獨特風格的新作品來。

上海的盆景作者技藝水準較高，這是上海盆景發展迅猛的人才基礎。多年來，上海的山水盆景多次參加加拿大、德國、荷蘭、丹麥和日本的園藝展覽會並獲大獎。其獨特的風格、精湛的技藝深受國外人士的稱讚。上海植物園幾十年來，先後為全國20餘個省市的園林部門培訓了數百名盆景技術骨幹，使山水盆景在全國各地得以迅速普及、推廣和提高。

上海人口眾多，高樓林立，盆景愛好者培植樹木盆景的條件有限，故山水盆景發展很快。近幾十年來，屢有創新，形成了鮮明的地方風格。中國傳統的山水盆景多選用深口釉陶盆，以貯水、養苔蘚，表現的是生機盎然的景色，

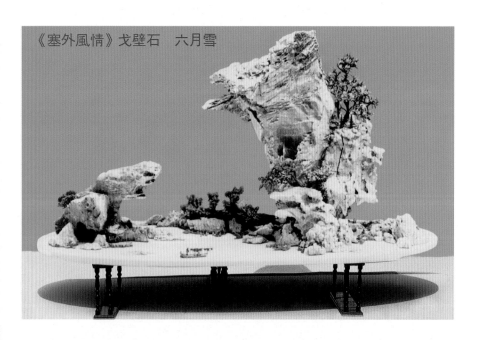

《塞外風情》戈壁石　六月雪

缺乏意境。上海率先對山水盆景的用盆進行創新，採用淺口石盆，使山水盆景不僅能欣賞山峰，還能觀賞曲折多變的岸線、坡腳和水景，大大提高了山水盆景的表現內容。

上海本地雖無山，但與江、浙、皖等省相鄰，故上海山水盆景的表現內容極為豐富。山清水秀的江南景色，峻峭偉岸的皖浙名山，以及泰山之雄、峨眉之奇、華嶽之險、灘江之秀無不在盆景中再現出來。

上海山水盆景採用的石種均取自全國各地。不論是硬石、軟石，石種十分廣泛，但一般以硬石為多，選材比較

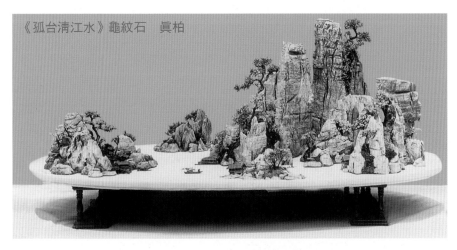

《孤台清江水》龜紋石　眞柏

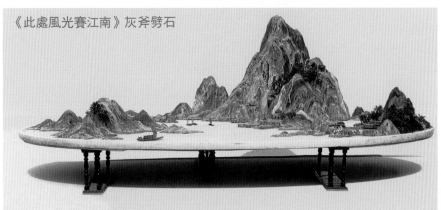

《此處風光賽江南》灰斧劈石

嚴格，在製作中儘量利用其天然形態，因材處理，把各種山景描繪得淋漓盡致。

現代上海山水盆景通常可分為兩種類型。

一類以表現遠山見長。多選用便於雕琢加工的軟質石料，如砂積石、海母石等。佈局以平遠式和深遠式為主。盆中山峰崗嶺低矮平緩，坡腳處理變化曲折，表面紋理雕琢極為細緻。前後層次豐富，水面遼闊，煙波浩渺，天水一色。山上一般不栽植物，僅以半枝蓮、景天科小草或青苔作為點綴。另外盆中的配件也很小，非常講究比例關係。作品均選用盆口極淺、較薄的大理石盆或漢白玉盆，與連綿起伏的低矮山峰相適應，在山明水秀、白帆點點的景色中表現「春風又綠江南岸」的意境。

另一類以擅長表現近景為主。多選用石身修長的石筍石、斧劈石、英德石、奇石等。佈局以高遠式為主，盆中高峰聳立，氣勢不凡。石上間隙多栽種五針松、羅漢松、真柏等常青植物。講究山形與樹態的巧妙配合，在比例關係上較為誇張。山峰較高，大多處理成懸崖式，表現出一種奇險之美，顯示出「連峰去天不盈尺，枯松倒掛倚絕壁」的境界。

（二）江蘇風格

江蘇山水盆景歷史悠久，流行很早。唐代詩人白居易在蘇州做太守時，就寫過描繪山水盆景的詩。宋代時山水盆景就已廣為流傳。書畫家蘇東坡就曾在揚州獲得雙石，並寫下《雙石》詩，喜愛山石的心情溢於其間。

江蘇的山水盆景不但源遠流長，而且極為普遍，加工

技藝水準也較高。近幾年來發展較快，他們的一些優秀作品多次在國內外展出中獲獎。如揚州、蘇州、靖江、南京、無錫、常州等地的山水盆景也較為引人注目。

　　揚州是一座具有幾千年歷史的文化名城，隋唐時曾是中國最大的商業城市，曾有「淮左名都」之稱。自古以來經濟繁榮，文化發達，園林盆景風氣極盛。蘇州則地處太湖之濱，氣候溫和，物產豐富，山明水秀，風光綺麗。自

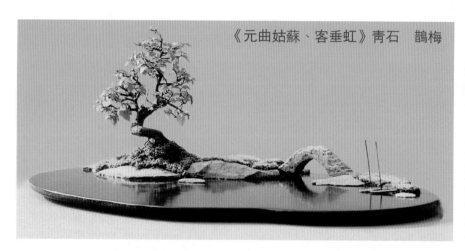

《元曲姑蘇、客垂虹》青石　　鵲梅

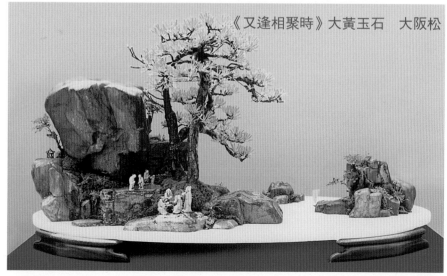

《又逢相聚時》大黃玉石　　大阪松

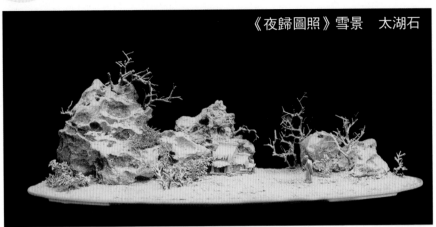

《夜歸圖照》雪景　太湖石

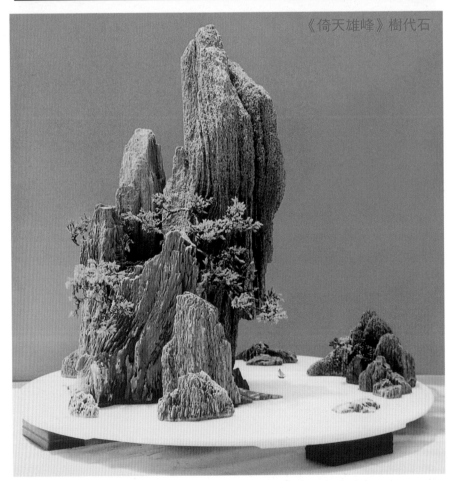

《倚天雄峰》樹代石

吳越春秋以來經濟文化長期繁榮不衰，人傑地靈，山水園林享有「甲天下」之美譽，對盆景藝術的影響極大。南京是中國四大古都之一，自古有「鍾山龍蟠，石城虎踞」「六代帝王國，三吳佳麗城」之稱。蜿蜒起伏的紫金山脈環抱城郊，湖光山色，風景優美，許多山水畫大家雲集此地，對山水盆景的藝術創作影響較大。由於長期以來受山水園林和山水畫的影響，故江蘇山水盆景較注重詩情畫意的表現，不少作品就是受畫中山水和古典園林的景色啟發而進行創作的。

　江蘇山水盆景用石非常講究，種類繁多。除本地產的斧劈石、紫金石、木紋石外，還有許多其他石種。佈局形式多樣，不拘一格。盆內植物形體較小，講究姿態造型。常用樹種有瓜子黃楊、六月雪、虎刺等。配件多用本地產宜興陶瓷質，放置一二，起畫龍點睛之效。

（三）安徽風格

　安徽盆景藝術歷史悠久，馳名遠近。「徽派」就是以安徽徽州地區盆景為代表的盆景藝術流派，它包括歙縣、績溪、黟縣、休寧等地的民間盆景。徽州地處新安江上游，與浙江杭州山水相連。這裏奇峰秀拔，山水掩映，風光明媚。且氣候溫暖，雨量充沛，自然資源十分豐富。

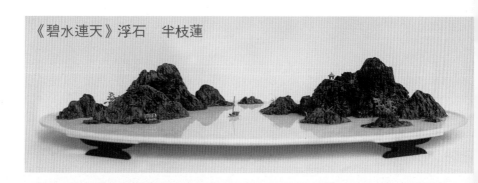

《碧水連天》浮石　半枝蓮

　　由於徽州山路險阻，與外界交往多從水路，加之徽州民風淳樸，風物宜人，在歷史上曾一度成為躲避兵災的地方。自南宋遷都臨安（今杭州）後，許多富商巨賈，文人墨客雲集此地，徽州的經濟、文化發展迅速，為徽州盆景藝術的發展創造了良好的條件。明代中葉以後，一些徽州籍的朝廷顯貴、巨富文儒為了顯赫彪炳，光宗耀祖，將大量財富用於營建私家園林宅第。如屯溪曹家花園，歙縣鮑

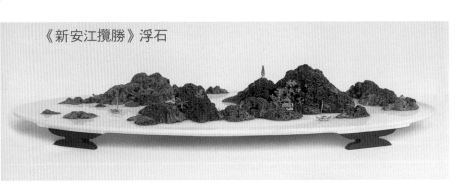
《新安江攬勝》浮石

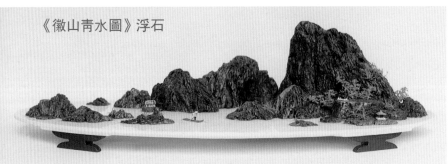
《徽山青水圖》浮石

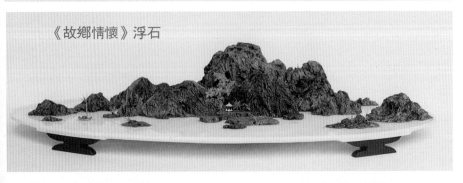
《故鄉情懷》浮石

家花園，雄村之非園，桂溪之繼園，唐模之檀乾園，稠墅
之修園。園內盛行花石綱，擺設盆景成為清高幽雅的一種
風尚。並受新安畫派的影響，逐步形成獨特的地方風格。

　　安徽的經濟、文化迅速發展，尤以近 10 年來發展更
快。安徽的傳統盆景藝術中心已從徽州等地逐步北移轉向
省內其他大中城市。當今的安徽山水盆景以合肥、安慶、
蚌埠、淮南、銅陵、蕪湖、馬鞍山、六安等地最為興盛。
其中以安慶發展最快，有不少佳作在全國和國際性盆景展

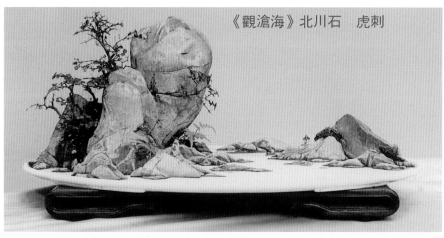

《觀滄海》北川石　虎刺

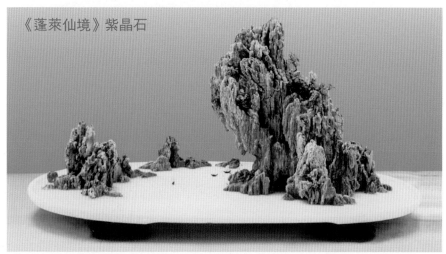

《蓬萊仙境》紫晶石

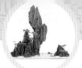

覽中獲獎，如《霽崗春暉》《舟泊煙渚》《故鄉情》《流水不盡春又至》等。其中仲濟南製作的金獎作品《故鄉情》被臺灣臺北樹石盆景會名譽會長、中國文化大學園藝盆栽教授梁悅美女士帶回臺灣收藏，並收入臺灣《盆栽藝術》專著中，促進了海峽兩岸盆景藝術的交流。

安徽山水盆景的表現題材極為廣泛，多以本地黃山、九華山、天柱山以及長江流域的丘陵山地為範本，「師法造化」。創作的山水盆景構思獨特，不落俗套，集名山大川、青山綠水於咫尺之間，給人以情景交融的藝術享受。

安徽山水盆景的發展得益於本省的山石資源極為豐富，如宣城石、靈璧石、錳石、千層石、雞骨石、龜紋石、鐘乳石等。這些豐富的山石資源為安徽山水盆景的飛速發展提供了寶貴的素材。

安徽山水盆景的佈局以平遠、深遠式見長。多選用軟質石料，構思獨特，精於佈局，技藝嫻熟。作品富有詩情畫意，注重追求意境。盆中山峰低矮起伏，坡緩岸曲，層次豐富，水面遼闊，天宇高遠，煙波浩渺，展現出一派春光明媚的江南風光，以自然秀美取勝。此外，高遠式也是

《曲徑通幽》靈璧石

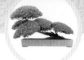

安徽山水盆景常用的佈局，此類盆景以硬質石料為主，作品線條粗獷，高聳挺拔，壁立千仞，氣勢雄偉，多用來表現雄偉挺拔的安徽名山。

安徽山水盆景已逐步形成「自然、秀美、幽深、雄奇」的藝術風格，具有濃厚的地方特色。

（四）四川風格

四川山水盆景以成都、重慶為中心，包括溫江、郫縣、崇慶、新都、灌縣等地。成都位於川西平原，氣候濕潤，土地肥沃，是一座具有2000多年歷史的文化名城，三國時期蜀國就在此建都。而重慶自古以來就是商業重鎮，繁榮發達的經濟文化促進了四川盆景藝術的發展。相傳早在五代時就已流傳盆景，清代曾一度盛極。

四川境內有著壯麗的自然山水景觀，自古蜀國多仙山，巴山遍勝跡。為四川山水盆景的創作提供了絕妙的題材，也是形成四川山水盆景「幽、秀、險、雄」藝術風格

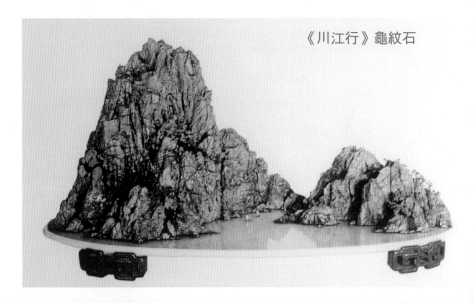

《川江行》龜紋石

的重要因素。

　　四川各地盛產砂片石、龜紋石、水秀石、蘆管石，尤以成都的砂片石，重慶的龜紋石最為馳名。砂片石瘦漏新奇，極宜表現巴山蜀水的自然風貌，製作的山水盆景具有高險、陡深的基本特徵，而龜紋石則雄渾、厚實，具有穩實的形式特徵。這些都是製作山水盆景的良好石材。

　　四川山水盆景的造型形式多受當地自然景觀的影響，構圖比較簡潔，寥寥幾塊山石便構成一幅生動活潑的畫面。佈局多採用高遠式和深遠式。一般盆內山峰高聳，層巒疊嶂，山石占盆面一大半，水面較為狹小。格調雄偉凝

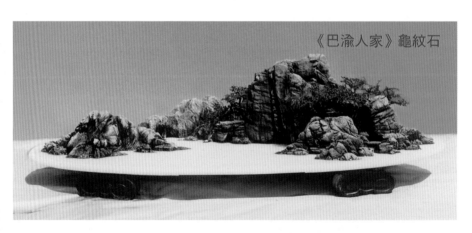

《巴渝人家》龜紋石

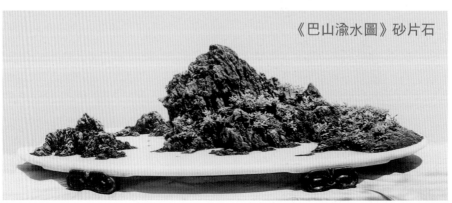

《巴山渝水圖》砂片石

練，清新明朗。用盆都以盆沿略深的為主，用以盛水而養青苔。並注重在山石縫隙中栽種植物，使盆中山石青苔碧綠，樹木繁榮。常用樹種有偃柏、虎刺、竹類等。

四川山水盆景對亭橋、舟楫、人物等配件的安置不太講究，且很少應用。僅用山石、竹樹作巧妙組合，方寸之中能瞻巴山千尋、蜀水萬里的奇麗景象。

（五）嶺南風格

嶺南盆景流傳至今，已有近千年歷史。北宋文學家蘇東坡被貶到廣東惠州時，曾賦詩讚譽「嶺南萬戶皆春

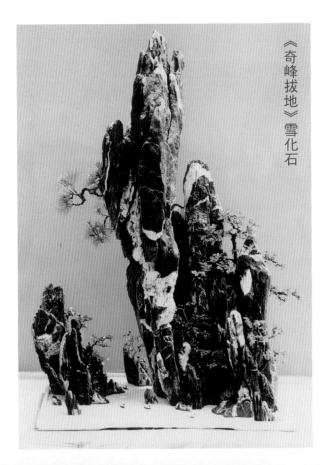

《奇峰拔地》雪化石

色」。清代詩人屈大均在《廣東新語》中云：「風俗家家九里香。」可見當時嶺南玩賞盆景風氣之盛。

嶺南盆景的發展得益於嶺南優越的地理位置和溫暖濕潤的氣候。嶺南的中心廣州位於中國南大門，交通發達，是中國較早開放的通商口岸。地處亞熱帶，終年雨量充沛，四季分明而無嚴寒酷暑，有利於各種植物生長，素有「花城」之稱，這是嶺南盆景迅速發展的客觀原因。

嶺南山水盆景的表現題材都以南國山明水秀的自然景色為主，加工多不露人工痕跡，顯得非常自然，使欣賞者有身臨其境之感，頗具獨特風格。其中又有廣東和廣西之別。

廣東山水盆景以廣州為中心，包括佛山、順德、深圳、惠州、肇慶等地。廣東由於優越適宜的亞熱帶氣候，培養樹椿盆景極為有利，故山水盆景遠不及樹木盆景盛行。

廣東英德地區出產的英德石是製作山水盆景的優良石材，該石石質堅硬，紋理細膩豐富，體態嶙峋，深為古今

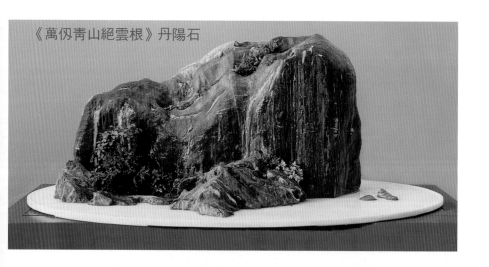
《萬仞青山絕雲根》丹陽石

山水盆景愛好者所喜愛。廣東一些名園私宅，多採用大塊英德石堆疊假山，高至數公尺。中有洞穴相通，石邊縫隙栽種小樹。廣東傳統的英石假山堆疊技藝具有較高水準，對山水盆景的創作影響很大。許多山水盆景作品就是在借鑒假山藝術的基礎上創作的。多巍峨壯麗，嶙峋突兀，姿態多樣，氣魄宏大。

　　廣西的山水盆景主要分佈在桂林、南寧、柳州等地。表現題材大都以桂林、陽朔、灘江的山勢水貌為主。「桂林山水甲天下」，受自然景色的影響，廣西的山水盆景作品多表現出一種清麗、險奇的鮮明特色。盆內奇峰突起，洞壑深邃，把當地山秀、水清、洞奇、石美的自然景觀描繪得淋漓盡致。

　　廣西的山水盆景多選用本地出產的蘆管石、砂積石、鐘乳石等，近幾年又開發出麵條石、鳳梨石、龍山石等，這些石種較適合表現「山水甲天下」的桂林風光、灘江山色，其中最為出眾的要數鐘乳石了。廣西山區多為石灰岩的喀斯特溶洞地貌，鐘乳石形態萬千，奇特絕妙，有的似堆雪砌玉，潔白晶瑩；有的如根根玉帶，寶劍險峰；有的像蘑菇雲狀，團圓渾厚。除用作盆景材料外，還可配上紅木几座，作供石玩賞。廣西山水盆景在佈局上，多採用群峰式和偏重式，盆中青峰林立，碧水環繞，使欣賞者有身臨其境的感受。

（六）湖北風格

　　湖北山水盆景以武漢為中心，包括宜昌、沙市、黃石、襄樊等地。

　　湖北地處中原，地理位置優越，交通方便，氣候適宜。境內名山秀泊皆獨具風貌，如三峽之險，武當之奇，神農架之巍峨，長江之浩蕩，東湖之清逸，為湖北山水盆景師法自然提供了有利條件。

　　湖北又是楚文化的發祥地，武漢是殷商古城，有著豐

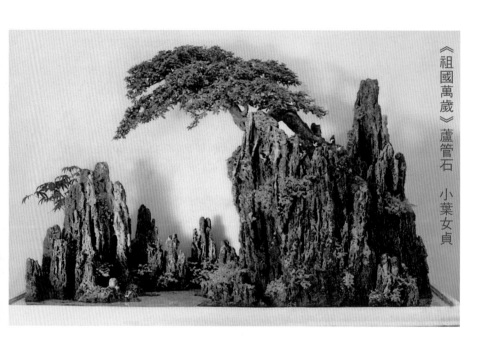

《祖國萬歲》蘆管石　小葉女貞

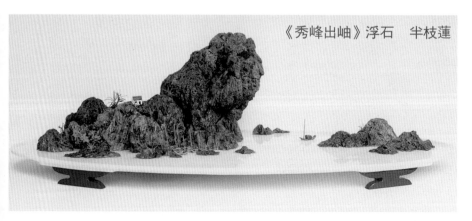

《秀峰出岫》浮石　半枝蓮

富的傳統文化。是詩人屈原和「本草之父」李時珍的故鄉。詩人李白在湖北安陸時留下的許多詩篇以及陶潛的《採菊圖》、米襄陽的《品石論》等豐富的文化遺產，對湖北盆景藝術的發展產生了很大的影響。

　　湖北盆景雖起步較晚，但發展很快，特別是近十餘年來，在繼承傳統、博採眾長的基礎上，不斷創新，逐步形成了自己的風格。1985年上海第一屆全國盆景展覽，湖北盆景異軍突起，獎牌總數僅次於江蘇、上海，令國內盆景界刮目相看。

　　湖北境內多山，各種山石資源豐富，砂積石、蘆管石遍及全省各地。另外還有龜紋石、西陵石、黃石、風化石、鐘乳石等。僅武漢群芳館內收藏的湖北硬石就達40餘種，這些優良的山石品種，為湖北山水盆景的發展提供了良好的基礎。

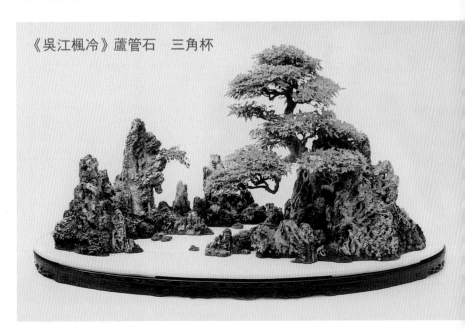

《吳江楓冷》蘆管石　三角杯

　　湖北山水盆景講究「因石定型、見機取勢」。峰狀石氣勢雄偉，山勢環抱，錯落有致；岩狀石鐘乳懸垂，險峻幽深，藏露有法；嶺狀石平遠清逸，疏密有度，來去自然。山石佈局多以高遠式為主，峰、岩、嶺、石並用。如大型山水盆景《群峰競秀》就是以高遠式為主，結合平遠、深遠，「三法並用」，採用「多式綜合」和「多景布采」的藝術手法，作品既表現了壯麗無比的北國群山，又顯示了山重水複的江南風光。立意深邃，構圖精巧，技藝嫻熟，堪稱湖北山水盆景之代表作。

（七）福建風格

　　福建地處亞熱帶，終年氣候溫和，雨水充沛。境內多崇山峻嶺，大江河溪縱橫，蒼茫閩山，青碧閩江，風景迷人，如詩如畫。

　　福建山水盆景主要分佈在福州、廈門、泉州、三明、漳州、南平等地。

　　福建位於東南沿海，其東山一帶盛產海母石，潔白如

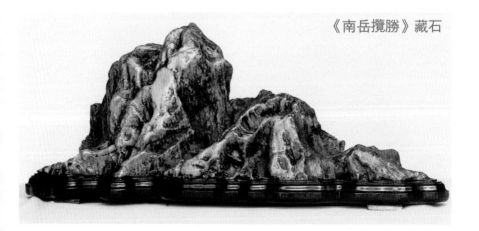

《南岳攬勝》藏石

雪，質地疏鬆，極易加工雕琢，是製作山水盆景的優良石材。

　　福建的山水盆景雖不如其榕樹椿盆景那麼名聞遐邇，但近數年來，水準提高很快。多以雄秀兼備的武夷山水為表現題材，講究寫生、寫事和寫意「三寫法」，加工技藝較為細膩自然，紋理褶皺多仿真山之貌，不露人工痕跡。佈局多以偏重式和深遠式為主，盆內主峰雄峙，山勢奇

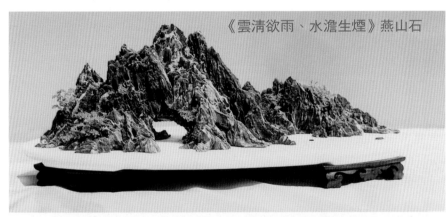

《雲淸欲雨、水澹生煙》燕山石

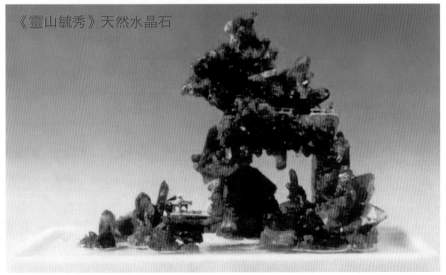

《靈山毓秀》天然水晶石

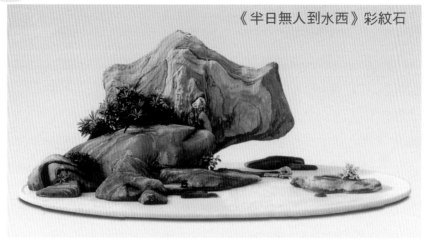
《半日無人到水西》彩紋石

突，配峰陪襯一邊，起伏自然，層次豐富，遠觀氣勢雄偉，近看紋理細緻，具有濃郁的八閩山水風采。

（八）北方風格

北方地區由於氣候以及歷史的變遷等原因，盆景資源相對較少，歷史上北方盆景也曾流行過，但發展始終不如南方那麼興盛普遍。在全國到處興起盆景熱潮的促進下，近一二十年來北方盆景又重新起步。其中山水盆景的發展較為明顯，已形成剛勁、古樸、雄渾的風格特點。但各地之間仍保持各自特色。北方的山水盆景主要分佈於黃河流域及黃河以北的廣大地區，其中以山東的濟南、青島、泰安，遼寧的瀋陽以及北京、天津等地較為突出。

山東是中華民族古老文化的發祥地之一，傳統文化歷史悠久，自然景色極為壯觀，尤以五嶽之首的泰山和曲阜孔林的蒼松古柏最為馳名，也最具地方特色。山東盆景由

於受地方文化和自然景觀的影響，因而在山水盆景的造型上，體現出一種雄奇、壯麗的風格。

山東多山地和丘陵，如泰山、沂蒙山、嶗山、呂梁山等，大都是典型的石灰岩山地，盛產多種硬質石料。這些石料色澤深沉，峰嶺陡滑冷峻，皴紋自然豐富，具有粗獷、渾厚、質樸、雄奇的齊魯鄉土氣息，是製作山水盆景的好材料。

山東山水盆景多選用本地產的硬質石料，透過鋸截、拼接、組合進行造型，很少雕琢。儘量利用山石的自然形態，揚長避短，見機取勢，因石定形。佈局多以高遠式、偏重式為主，製作的山水盆景一般多奇峰雄峙，峭壁險峻，巍巍壯麗，氣勢磅礴。

遼寧山水盆景則以本地出產的木化石、浮石等作為主要石種，以長白山、千山、闔山以及渤海等自然景觀為表

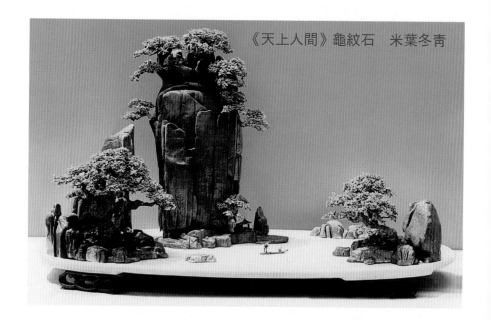

《天上人間》龜紋石　米葉冬青

現題材。在博採眾長的基礎上，創作了一批較有特色的山水作品。

　　遼寧山水盆景佈局多以高遠式為主，盆內山峰聳立，壁立千仞，雄偉壯觀。咫尺盆中展現出北國大自然的壯麗景觀，體現出剛直、粗獷、雄偉的特點。

　　北京和天津的山水盆景在近10年來也有了長足的進步。北京是全國政治、文化和國際交往中心，也是世界聞名的歷史文化古都，有著極其珍貴的文化遺產。雄偉的長城，壯麗的宮殿、廟宇、陵寢，優美的園林勝境和眾多的文物古跡，處處閃耀著華夏文明的燦爛光輝。

　　北京山水盆景在繼承傳統的基礎上刻意求新，博採

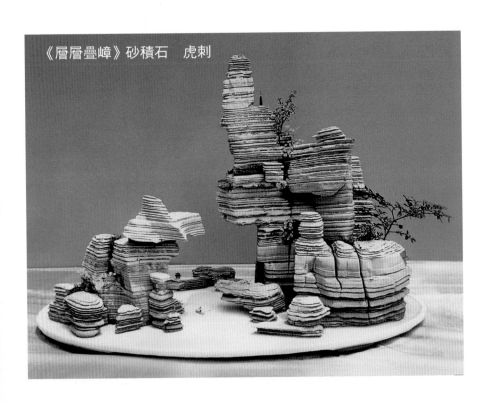

《層層疊嶂》砂積石　虎刺

南、北方山水盆景之長，已逐步形成自然挺拔、簡潔明快的風格特點。石料多選用本地出產的硬質石料，佈局以偏重式為主，山石上植物栽種較少，配件安置也較注重畫龍點睛之妙。

天津山水盆景經歷了從無到有，由低到高的發展過程。起步雖遲，發展很快，1985 年在上海全國盆景展覽中，有四盆山水盆景獲獎，給觀眾留下了較深的印象。

天津山水盆景多採用本地山區的各種石料，如紫峪石、檳榔石等。做到因石立意，因石置景，構思巧妙，不落俗套，充分利用石料的天然紋理，自然之態，巧作佈局，拼接成景。

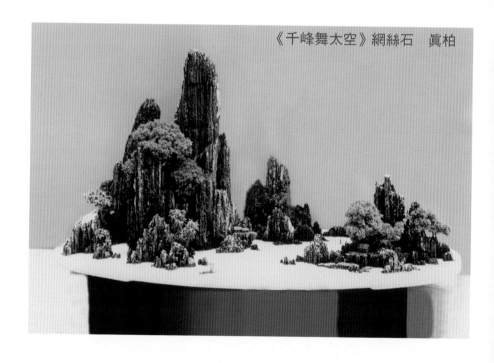

《千峰舞太空》網絲石　眞柏

三、藝術表現方法

　　自然與生活是一切藝術創作的源泉。盆景是大自然中秀山麗水、優美景物的藝術再現。製作盆景，首先必須熟悉和瞭解大自然中山山水水的不同特點和各自風采。學習自然是創作的前提。中國天廣地闊，許多名山大川千姿百態，它們或懸崖峭壁，雄偉壯麗；或曲折蜿蜒，如雄獅沉睡；或突兀直立，似擎天大柱；或層巒疊嶂，如層層屏障。山水盆景要表現的正是這些自然界的旖旎風光。如果

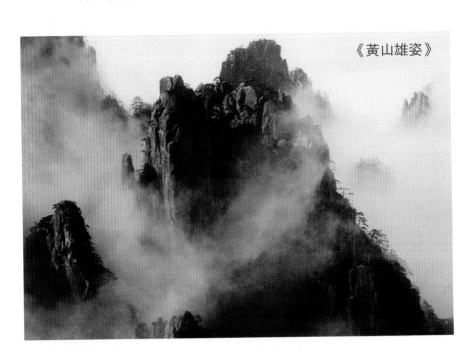

《黃山雄姿》

製作者對這些自然景觀無所瞭解，不能領悟大自然的真諦，也就失去了藝術創作的一個重要源泉。這就要求作者深入生活，豐富生活感受，細心觀察自然，以大自然為師，「觀天地之造化」。只有置身於山巔水涯之間，親身領略自然山水之美，掌握各種自然山水風貌的特徵，羅丘壑於胸中，「搜盡奇峰打草稿」，這樣創作出來的山水盆景才能耐人尋味，氣韻生動，意境深遠。

　　清代畫家唐岱在總結他觀察自然界中山山水水的經驗時說：「至山水之全景，須看真山，其重疊壓覆，以近次遠，分佈高低，轉折回繞，主賓相輔，各有順序。一山有一山之形勢，群山有群山之形勢也。看山者，以近看取其質，以遠看取其勢。山之體勢不一，或崔嵬，或嵯峨，或

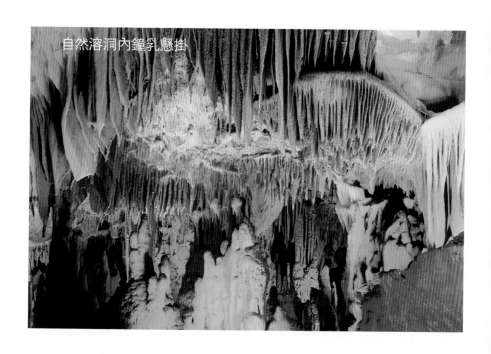

自然溶洞內鐘乳懸掛

雄渾，或峭拔，或蒼潤，或明秀，若能飽觀熟玩，混化胸中，皆是為我學問之助。」這段話，對觀察自然細緻入微，可以給我們很大的啟發。

除了直接觀察自然之外，還可從山水畫，山水圖片，山水影、視片以及地貌學知識中進一步瞭解自然，並從優秀的山水盆景作品中得到啟發。

盆景藝術是自然美和藝術美的結合，它源於自然，高於自然。它同中國的許多傳統藝術，如詩、畫、園林造景有著密切的聯繫。在發展過程中互相滲透，互相借鑒。特別是中國山水畫對山水盆景的創作影響最深。優秀的山水作品不但講究畫面的優美動人，更注重意境的深遠新奇，並以富有詩情畫意取勝。一盆立意高雅、製作精美的盆景，就是一首無聲的詩，一幅立體的畫。要使作品達到這種境界，創作時就必須遵循一定的藝術創作原則，並加以靈活運用，使小小盆缽中藏參天復地之意，展江山萬里之遙，給人以身臨其境，韻味無窮的感受。

（一）意在筆先 刪繁就簡

「意在筆先」在中國畫創作理論中佔有重要位置。唐代畫家王維在其《山水論》中說：「凡畫山水，意在筆先。」畫家在創作一幅山水畫時，先確定創作主題，再把佈局的大略設計預先考慮成熟。即其中的山石、樹木等諸景物的大小、位置、主次和虛實等，預先均須有個大略的設想，這個設想就是「立意」。盆景創作如同繪畫一樣，創作之前，先要立意，確定要表達的主題思想，用什麼材料，多大盆缽，

採用哪種造型形式和藝術表現手法來使作品達到最佳效果等，以及意境的表現，都要有所構思。清代方薰在《山靜居畫論》中說：「作畫必先立意以定位置，意奇則奇，意高則高，意遠則遠，意深則深，意古則古，庸則庸，俗則俗矣。」又說：「筆墨之妙，畫者意中之妙也，故古人作畫意在筆先。」這就說明立意與作品的優劣關係極大。

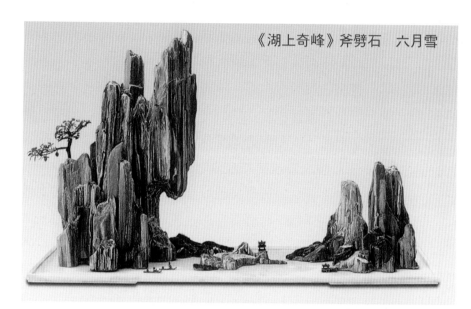

《湖上奇峰》斧劈石　六月雪

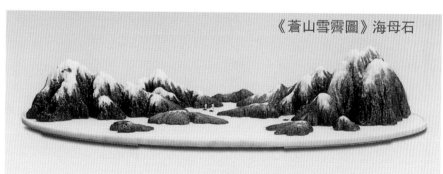

《蒼山雪霽圖》海母石

　　山水盆景是名山大川、錦繡河山的藝術再現，中國的自然風景美不勝收。人們常說：「江山如畫。」事實上江山不可能完全像畫。古語云：「千里之山，豈能盡奇；萬里之水，不能盡秀。」自然山川是很美的，然而畫比自然山川更美。這是因為畫家對所要描繪的自然景觀進行了選擇、提煉、剪裁。盆景創作也是同理。

　　由於受客觀條件限制，要在有限的盆缽中表現無限的自然景觀，這就需要作者在師法自然時，要有所取捨，有所揚棄。要抓住自然景觀的主要特點，突出重點，由表及裏，刪繁就簡，去粗取精，去偽存真，集中概括，著意刻畫，把自然景物中最精彩的部分充分無遺地表現出來。對其不足之處，依照客觀規律，給予藝術的補充。使欣賞者從幾塊石頭、幾座山峰中就能聯想起黃山雄姿、桂林競秀、三峽之險。這就是以簡馭繁產生的效果。要達到這種效果，就需作者平時有豐富的生活積累，對自然景觀細微觀察。培養自己敏銳的觀察力，做到畫家潘天壽所說的「慧眼慧心」，才能使作品要表現的自然景物比生活中的真實景物更典型、更集中、更完美、更有性格。

　　當然刪繁就簡不能理解為越簡越好，簡是藝術創作的一種手段，目的是為了突出重點和主體，更好地表現主題，使作品內容更加豐富完美。

（二）主次分清　疏密相間

　　主次關係是盆景佈局中最核心的結構規律。又稱之「主從」「賓主」「偏全」等，是形式美法則之一。中國

傳統美學思想中所說「立主腦」「眾雲烘月」「不可使賓勝主」等，就是指藝術中的主次辯證關係。在任何藝術作品中，各部分之間關係不能是同等的，必有主次之分。主要部分就是作品要表現的中心景物，具有統領全局的作用。而圍繞這個中心景物的其他景物則為次，起陪襯作用。次要部分有一種趨向性，起著突出、烘托主體的作用。中國山水畫論中「主山最宜高聳，客山須是奔趨」「客不欺主，客隨主行」等論點也是指的主次關係。主與次相比較而存在，相協調而變化，它們相互依存，矛盾統一。藝術作品只有處理好主次關係，形成既多樣豐富又和諧統一的局面，才能獲得完美的藝術效果。

在山水盆景佈局中，首先要分清主次。要突出主體，使一峰居主要地位，在高度、大小上占絕對優勢。這個主

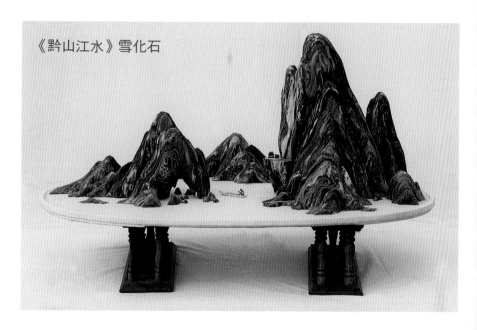

《黔山江水》雪化石

峰是全盆的重心所在，也是作品的成敗關鍵，要著力加工，儘量完美。然後再考慮次峰和配峰，即陪襯的景物。

在每一件盆景作品中，只有一個主體。但在局部範圍之中，又可有這個範圍中的主體，但局部要服從整體。只有主體突出，賓主分清，整個作品才能避免平淡、呆板之感，才具有較強的藝術感染力。

繪畫時構圖最忌均勻整齊。要打破這種模式，就必須有疏有密，疏密有致。古人說：「疏處可走馬，密處不透風。」這是說該密的地方要密，該疏的地方要疏。在其他藝術中，如書法、篆刻、音樂、戲劇、文學作品中，都非常講究疏密的安排。

山水盆景在造型佈局時，也必須注重疏密相間的原則。峰巒的位置，山石的皺紋，植物的點綴，水岸線的變化，配件的安置等都應有疏有密。如果過密而不疏，畫面就會臃腫呆板，窒息壅塞。過疏而不密，則又鬆弛無力，瑣碎雜亂。疏與密是互相依存的，沒有疏，就顯不出密；沒有密，也就顯不出疏。畫家黃賓虹說：「疏可走馬，則疏處不是空虛，一無長物，還得有景；密不通風，還得有立錐之地，切不可使人感到窒息。」這就告訴我們疏密要得當，不能把疏或密當做孤立的部分來處理，關鍵要掌握好全局。做到疏處有景，疏而不散，密處有韻，密而不塞，使作品既緊湊而又疏朗，具有鮮明的節奏感。

（三）虛實相生 露藏有變

虛實是中國古典美學術語，虛與實在中國傳統藝術

中，被廣泛地運用於審美領域的各個方面。虛實關係是既矛盾、又統一的辯證關係。中國畫論有「人但知有畫處是畫，不知無畫處皆畫。」這個「無畫處皆畫」指以虛代實，就是空白的處理。

　　山水盆景中虛實關係的處理極為重要。山為實，水為虛，山連水，水繞山，山水相映虛實相生，作品才富有生氣。中國畫很注重空白的處理，因為空白處也是畫面的一個組成部分，古詩云：「只畫魚兒不畫水，此中亦自有波濤。」雖然不畫水，卻可以感覺到魚兒在水中游動。這種表現方法古人稱之為「計白當黑」，「以虛代實」，「無筆墨處而見筆墨」。

　　山水盆景中的空白就是虛，這空白可以意味著江、河、湖、海、溪、潭、塘等各種水景。有了空白，作品才顯得虛靈，顯出清雅，可以引起人們無盡的聯想。

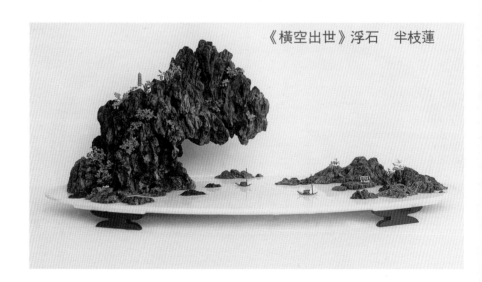

《橫空出世》浮石　　半枝蓮

　　當然，盆景講究虛靈，但也不是一味求虛。虛要依託於存在的實，離開實，虛就無從談起；而實又離不開虛的補充，沒有虛就沒有想像的餘地。如空白的水面過大，會產生過虛的感覺，可配上礁石或點綴幾隻小船，使之虛中見實；反之，如山峰太實，則可敲鑿洞穴，引以瀑布，使之實中有虛。

　　虛實相生固然重要，露中有藏亦須重視。中國的藝術

《微型山水組合》

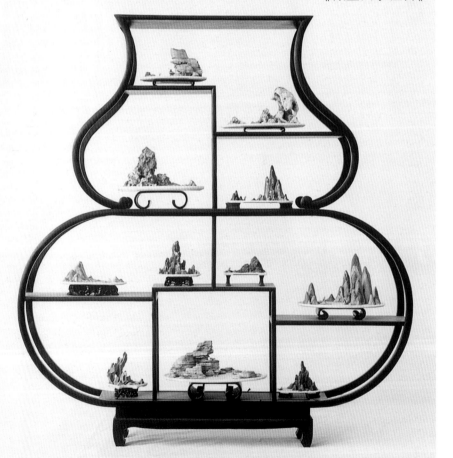

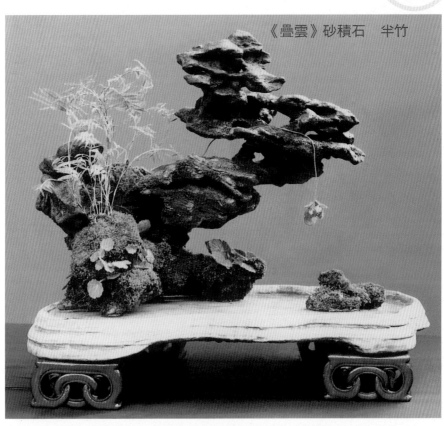

《疊雲》砂積石　牛竹

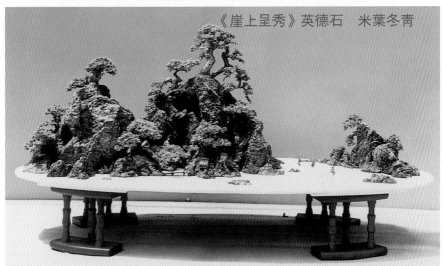

《崖上呈秀》英德石　米葉冬青

風格貴在含蓄，如果將一切景物都纖毫畢露，一覽無餘，就不會有多少情趣。古人云：「景愈藏則境界愈大，景愈露則境界愈小。」這是很有道理的。

在山水盆景的表現手法中，露中有藏可以說應用得較為廣泛。咫尺盆中，峰與峰互相掩映，起伏綿亙，坡腳水岸縈回曲折，洞壑幽深不見到底，道路小溪時隱時現，亭子茅屋僅露一半，枯乾樹枝從山後峭壁伸出部分等。經過這種露中有藏的處理，有利於創造盆景的深遠意境，引起欣賞者的豐富聯想，使作品在有限的範圍內，表現出極大的境界。對此，古人作畫曾有許多成功的範例。如一幅以「深山藏古寺」為題的畫，整個畫面中只見崇山峻嶺中一條小道，山腳邊一和尚在擔水，把古寺藏得無影無蹤，但由於有了擔水和尚，觀者就可以聯想起深山中有古寺。若將古寺畫出，反而失去想像的餘地。

（四）取勢導向　顧盼呼應

山水盆景佈局講究取勢導向，佈置動勢，忌四平八穩。盆中的山石本是靜止不動的，如何才能使畫面中展現生動、活潑、有力、前進的態勢呢？這就需要作者有意識地創造動勢，佈置動勢，使之靜中有動，方可使整個畫面景物生動活潑而有氣勢。如山相對為靜，而水卻給人以動感。傾斜式山峰呈奔趨狀，懸崖式山峰穩中求險，峽谷式山峰峭壁夾水，孤峰式山峰刺破雲天，均極富動勢。此外，還可由佈局中的斜與正、險與穩、順與逆的對比，以及鳥獸、人物、舟船的點綴，盆景的題名等來增加作品的動感。

　　在佈置動勢時，還要注重到景物的均衡，不能只求動勢而忽略均衡穩定。古人云：「凡勢欲左行者，必先用意於右；勢欲右行者，必先用意於左；或上者勢欲下垂，或下者勢欲上聳。」這是很有道理的，如山峰傾向左面時，其配峰與坡腳就必須重在右面，使山峰重心外移並控制在不等邊三角形變化之中，這樣既穩定了畫面，又可產生動勢。

　　顧盼呼應是盆景佈局中處理各種景物相互關係的辦法。在山水盆景中，主峰、次峰、配峰、坡腳、水面、植物、配件等，不論是主是次，是大是小，是聚是散，是疏是密，都不是孤立存在的，而是整體的一部分。它們之間有著必然的內在聯繫，這個聯繫就是顧盼呼應。有了顧盼呼應畫面才顯得和諧、融洽、親切、自然、才有情趣意味。

　　盆中的山石、植物一般都有一個朝向，即山峰傾斜、枝幹舒展的方向，它們之間應相互照應，相互顧盼，切不可各自為政，互不理睬。除了景物在方向上的顧盼外，其

《風景這邊獨好》斧劈石　半枝蓮

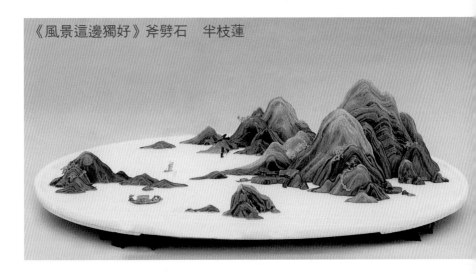

種類、形體、線條、色彩以及疏密、虛實等都應互相照應。如主峰以一種色彩為主，那配峰也應有這種色彩；如主峰線條以剛直為主，那麼配峰同樣也應有相同的線條與之呼應；又如一主峰聳立，其左右應配置幾塊小石塊，散落四周；一個大的空白處，宜安排幾處小的空白；大的密聚點可襯托幾個小的密聚點，等等。只有這樣，盆中的景物才有呼有應，不顯孤立。

　　盆景創作應遵循一定的藝術創作原則，但遵循不等於生搬硬套，更不能成為束縛我們手腳的框框。因為一切藝術表現手法都是為創作的主題內容服務的。中國畫論有「畫有法，畫無定法」之說。我們可以由大量的藝術實踐，靈活掌握，巧於運用，正確處理好景物造型的主次、虛實、疏密、大小、正斜、露藏、起伏、動靜、險穩、呼應、開合等矛盾，使作品達到既變化多樣，又統一完美的藝術效果。

四、類型形式多樣

　　中國的盆景藝術發展至今，已逐步產生了很多種類，現大體可分為樹木盆景、山水盆景、水旱盆景、花草盆景、微型盆景和異型盆景等。

　　盆景的分類原則主要依據盆景的創作材料、造型特點及表現物件的不同來進行分類。早在宋代，中國盆景就已形成樹木盆景和山水盆景兩大類別。凡是以木本植物為主

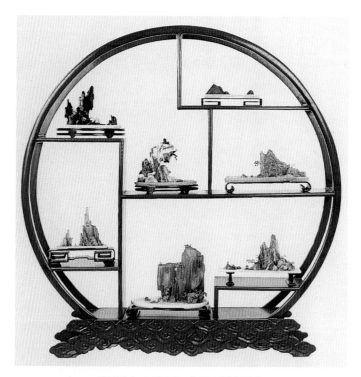

微型山水組合《群峰競秀》

要材料，透過園藝栽培、人工攀紮、修剪、嫁接等技術加工，在盆中表現自然界樹木景像者，統稱為樹木盆景；以自然山石或山石代用物為主要材料，經過挑選、鋸截、雕琢和組合等技術加工，佈置於淺口盆中，表現自然界的山水景象者，統稱為山水盆景。這兩大類盆景又依據造型上的不同特點，不同形式，而各自又有進一步的分類形式。

（一）山水盆景的類型

山水盆景根據盆面展現的不同情況以及造景特點作進一步分類，通常可分為水石盆景、旱石盆景和掛壁盆景三種類型。

水石盆景　盆中以山石為主體，盆面除去山石，其餘部分均為水面。山石置於水中，盆面以表現峰、嶽、嶺、崖等各種山景及江、河、湖、海等水景為主。盆面無土，在峰巒縫隙或洞穴內放置培養土，以栽種植物，土面鋪上青苔，不露土壤痕跡。再適當點綴亭、橋、塔、舟、房

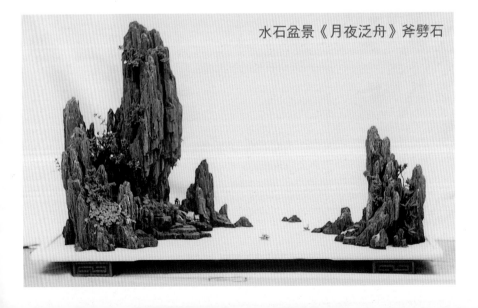

水石盆景《月夜泛舟》斧劈石

屋、人物、動物等配件。

　　水石盆景是山水盆景中最常見的形式。適宜表現雄偉或秀麗的峰嶺、江河景色，如中國的五嶽勝跡、黃山奇峰、桂林山水、長江三峽等以及更多的自然山水景色，都可以水石盆景的藝術造型表現出來。

　　水石盆景的管理較為方便，山石上栽種的草木一般都很小，價格也較為低廉，若管理不當枯死後，還可重新栽植；山石上不栽草木，則可以長期置於室內觀賞。

　　水石盆景一般選用淺口的大理石盆或漢白玉盆，欣賞時可以從山峰的坡腳逐漸至峰巔，增加欣賞效果。

　　旱石盆景　盆中以山石為主體，盆面除去山石，其餘部分均為土面或沙。山石置於土中或沙中，主要表現無水的山景。植物可以種植在山隙間，也可直接種植在盆面上，或在盆面土上鋪上青苔。根據主題需要點綴人物、動物、屋舍等配件。適宜表現大地與山峰共存的山景，還可表現牛羊成群、廣闊無垠的草原，以及駝鈴聲聲、令人神往的沙漠景觀。

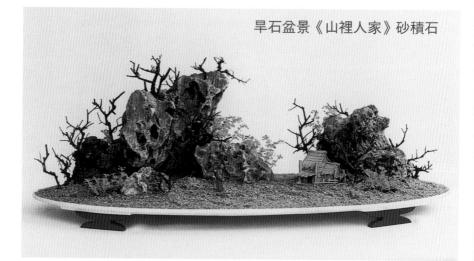

旱石盆景《山裡人家》砂積石

　　旱石盆景的管理要注意經常朝盆面上噴水，保持盆土濕潤，使植物和苔蘚生長良好，綠意盎然才有真實感。

　　旱石盆景的用盆也以較淺的漢白玉盆或大理石盆為好，淺盆可使山峰無比雄偉壯觀，大地更加廣袤無際。堆土時要注意地形變化，做到前淺後深，起伏自然。

　　掛壁盆景　掛壁盆景的主要特點是山石貼在盆面組成如山水畫似的山水景觀。其盆是掛在牆壁上或在桌上靠壁豎置，這是山水掛壁盆景與一般山水盆景的顯著不同之處。它是將山水盆景與壁雕、掛屏等工藝品相結合而產生的一種新的形式。

　　掛壁盆景在製作中其佈局不同於一般山水盆景，在造型、構圖及透視處理上均與山水畫相似。

　　掛壁盆景的用盆一般選用淺口的大理石盆，或紫砂盆、瓷盤、大理石平板等，根據需要可取長方、正方、圓形、扇

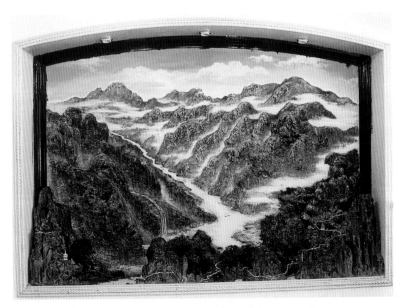

掛壁盆景《三峽煙雲》砂積石

形等。製作時可利用大理石的天然紋理，來表現雲、水、霧氣等自然背景。石料軟質硬質都可，不論用哪種石料，都要先將石塊切割，加工成薄片，膠合在盆面上，並留下間隙栽種植物，使之成為一幅具有浮雕效果的立體畫。

除了以上三種類型外，還有以山水盆景的用盆長度來分類的，具體尺度範圍如下：

特大型　　盆長121公分以上

大　型　　盆長81～120公分

中　型　　盆長41～80公分

小　型　　盆長10～40公分

微　型　　盆長不足10公分

另外，根據其石料質地不同，可分為硬石類和軟石類。

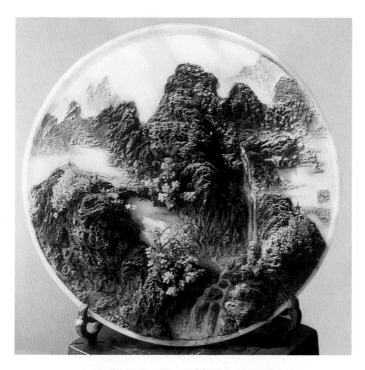

掛壁盆景《九華攬勝》砂積石

（二）山水盆景的形式

　　大自然的鬼斧神工造就了千姿百態、風情各異的山水景觀。而山水盆景正是這種自然景觀的藝術縮影。這就決定了它的表現形式的豐富性與多樣性。不同的佈局造型，變化處理，盆中的景物就會出現各種不同的形式特點。

　　山水盆景根據山峰數量多寡可分成：孤峰式、雙峰式、群峰式、散置式、聯體式等；根據山體形貌特點可分成：懸崖式、峽谷式、偏重式、象形式、傾斜式、洞空式、自然式、賞石式等；根據透視原理又可分為：高遠式、深遠式、平遠式等。

　　山水盆景除了以上這些形式其特點較為突出，已為眾多盆景作者所熟悉，所運用之外，尚還有一些其他的造型形式，這裏就不一一贅述了。

　　孤峰式　又名獨峰式、獨秀式。多用來表現主題鮮明，景物集中的自然近景。具有孤峰突兀摩天，山勢奇峭險峻，構圖簡潔清疏之特點。

　　孤峰式多採用砂積石、蘆管石、海母石等軟

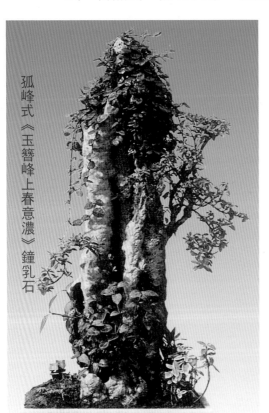

孤峰式《玉簪峰上春意濃》鐘乳石

質石料，以便於雕琢洞穴險壑，使孤峰山體變化奇秀，避免獨峰的單調呆板。也可用幾塊山石相組合，組成一座獨峰。

　　孤峰式山水的用盆多選用正圓形或橢圓形盆，而較少用長方形盆，以免除四邊角處理的困難。

　　佈局時不宜將獨峰置於盆的正中或邊緣，置於正中則缺乏生動感，而過分靠近邊緣則產生不穩重現象。孤峰式造型多不作配峰相襯，但可以適當配置矮石或細小的碎石作島嶼安排在孤峰四周，來破除一峰獨峙的單調局面。在孤峰前側可安排平臺，平臺上配置屋舍、亭子等配件。山腳邊安放高腳亭台、水榭之類配件，水面上可置舟楫。

　　孤峰上應栽以懸崖式蒼松翠柏，注意左右兩側、高低錯落，使獨聳的孤峰充滿生機，造型簡潔而不顯單調。

　　雙峰式　雙峰式與孤峰式有著同工異曲之妙，也都用來表現主題鮮明、景物集中的自然近景。盆中兩座山腳相連的山峰併立，下合上開，雄偉峻峭。

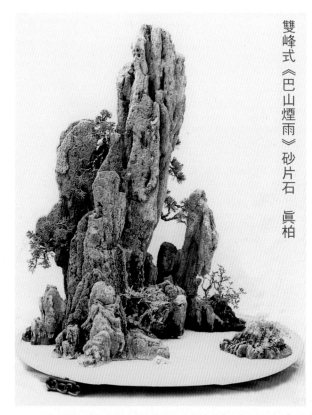

雙峰式《巴山煙雨》砂片石　真柏

雙峰式一般多選用形態適宜的砂積石、蘆管石等軟石進行加工，也可採用斧劈石、石筍石等石身修長的硬石拼接成雙峰形態。

雙峰式的用盆、佈局等要求基本與獨峰式相同。在加工時要注意雙峰在形狀、大小、高低上要有所變化，不能出現對等雷同現象。若左峰高峻挺直，則右峰尚需稍低孤瘦。給人的印象是有區別，如姐弟相依而不是孿生兄弟在一起。兩峰既要有明顯區別，又不宜相差太大。這樣整座山峰才能既協調又有變化。

植物栽種和配件安置同孤峰式。

群峰式 又名重疊式。主要表現山重水複、層巒疊嶂、群峰競秀的自然景色，具有厚重、渾樸、茂實的特點。

群峰式的用料較為廣泛，如砂積石、蘆管石、鐘乳石、樹化石、斧劈石等。盆可以長方形或橢圓形為主。

盆內由多塊或多組山石組成，峰連峰，山連山，呈現

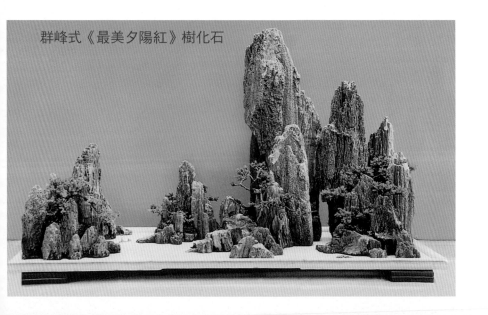

群峰式《最美夕陽紅》樹化石

出叢嶺疊峰、群峰相連的景觀。群峰式山峰比散置式山峰高，盆內山峰較多。佈局時要先分清主次，其次要做到繁中求簡。為不使群峰過於臃腫，可在山峰中間多留些空間，做到密中有疏。軟石類石料還可在峰嶽上鑿以凹溝洞穴，以增加虛靈感。另外群峰式山水中的水面部分雖然不多，但極為重要，處理得當可以防止過實而無虛的弊病。

植物栽種要儘量避免使用厚茂的真柏、翠柏、五針松等松柏類植物，以免使敦實的群峰更加厚重。可挑選一些葉小清疏的六月雪、虎刺等植物來點綴山間。如植物仍覺茂盛，可以多疏剪一些枝葉，使之蒼翠蔥蘢，清秀疏朗。

散置式　又名疏密式。主要用來表現湖中群島、海濱、山礁等自然景色。盆內所表現的山石內容較為豐富，一般有山峰、崗巒、平坡、淺灘和水面等。石料多採用浮石、海母石等軟質石料，也可採用英德石、斧劈石等硬質石料。用盆以橢圓形或長方形為好。

散置式佈局形式較為生動活潑，一般由三組以上的山石組成，但山峰卻不太高。每組山石由多塊大小不等的石料組成，並以其中一組為主，其體量和山峰均比其餘幾組山石要大、高，其他各組作為陪襯。佈局時要注意峰巒之

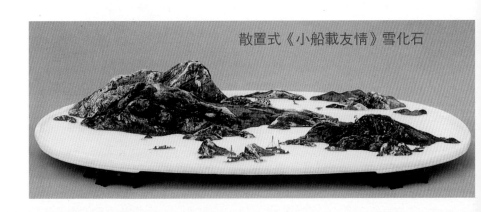

散置式《小船載友情》雪化石

間的疏密變化，可將水面分割成數塊，使峰、巒、坡、灘與水面之間聚散有序，多而不亂。

散置式山水的配件安置不宜過多，略置亭塔一二，風帆幾許，即可起畫龍點睛之妙。山石上不宜栽形體過大的植物，掌握好比例關係。

偏重式　偏重式為山水盆景造型中常用的表現形式之一，主要用來表現奇峰摩空、山勢險峻的自然山景。

偏重式的用料極為廣泛，硬石類中的斧劈石、樹化石、石筍石、英德石、千層石等，軟石類中的砂積石、蘆管石、海母石等都可用。用盆以橢圓形、長方形為宜。

盆內山峰由兩組山石組成，分置於左右兩側。一側為主，主峰既高又大；一側為輔，配峰低平矮小。兩組山石在體量上差別很大，明顯有所偏重。主峰可由多塊山石拼成，也可由整塊山石鑿成。其主峰的加工很為重要，要精心構思，仔細收拾，使主峰巍然屹立，雄秀並重。而配峰則可簡單些，以配峰之平拙襯托主峰之雄秀。在山峰邊緣的石坡

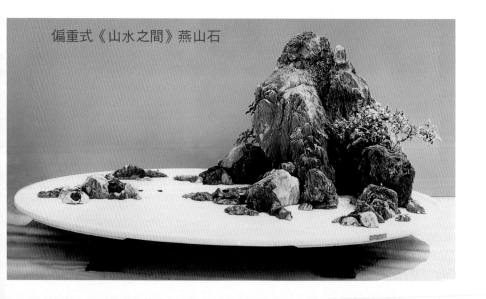

偏重式《山水之間》燕山石

平臺上安置亭、塔、寬廣的水面上安置舟楫。山上可以栽多種形式小樹，以五針松、真柏、翠柏等松柏類為好。

　　偏重式山水也可由三組山石組成，即在主峰與配峰之間稍後處，或略偏一側，再配上一組遠山。這組山石需比配峰更低矮，使佈局前開後合，近大遠小，適於表現廣闊的湖面和深遠景色。

　　聯體式　聯體式山水盆景的主要特點是盆中山峰高矮、大小都是相連在一起的，這些起伏相連的峰巒佈滿盆中，之間沒有分割開來的水面和空白。只能利用山峰之間的起伏開合，山腳曲直回抱，來造成虛實疏密等變化關係。該形式節奏感強，氣勢雄渾，情調高亢。

　　製作聯體式山水盆景可用軟質石料如浮石、砂積石，海母石等雕琢而成，也可以用硬質石料組合相連，常用斧劈石、砂片石等。用盆可以橢圓形和長方形為主。

　　佈局時主峰的位置較為隨意，可以同其他形式的山水一樣，置於盆的一側，也可置以盆的正中。因為它沒有配峰可移動來調節均衡關係，它的虛實變化也只能在整體形象中解決，所以在峰巒的起伏變化時要有輕重緩急之分，並儘量注意在峰巒正面的水面中作一定的虛實開合變化，

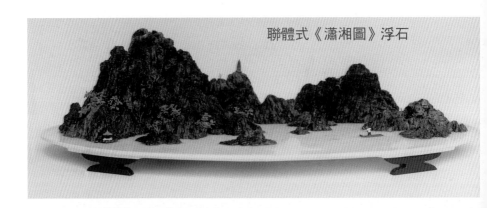

聯體式《瀟湘圖》浮石

即將連體的山峰前面坡腳多作迂迴曲折變化。並將山峰之間的高矮變化處理的明顯些，以增加山體外形的起伏變化，使造型得以成功。

另外要注意的是由於聯體式山水的峰巒是相互緊靠在一起的，故在盆中的山體分量應在盆面的三分之二以上，水面占三分之一以下，只有這樣才不致出現山形過虛的感覺。

膠合時可以整座山峰膠連在一起。但如要考慮到以後搬動方便的話，則可以在膠合時有意識地在山體薄弱處或山體過大處，將其分成若干個組，用紙分開膠合。這樣放置時可以連成一體，不影響觀賞。搬動時又可以分開。如設計合理得體，還可將分開的山峰隨意調整，重新佈局成新的造型形式，也不影響作品的整體效果。

山峰上可以選用多種植物來點綴，常用的植物如松柏類中的五針松、真柏、小葉羅漢松等。其他如小葉女貞、雀梅、柳榆也可，但植株不宜過大。

洞空式　顧名思義，這一形式的山石峰巒中間有山洞和透空的地方。它與自然界山峰中的山洞有不同之處，洞空式山水中的山洞必須是前後穿通，不管山體前後有多厚，這山洞是透空的。而自然界中的許多山洞都是彎曲不見底，所以也就談不上什麼透空了。為了使洞空式山水的造型更具藝術化和欣賞性，一般在佈局時都將山洞放在主峰的底部，即與盆面相連使山洞與水面親吻，以達到此造型形式既誇張、變形，又親切自然的效果。

製作洞空式山水盆景，可以用軟石類中的浮石、砂積石、蘆管石、海母石等來刻意雕鑿空洞，使山體峰巒中的

空洞符合自己創意之需要。也可用硬石來製作，一般利用硬石天然形成的洞穴，這樣可以達到事半功倍的效果。如刻意製造洞空，則容易留下人工做作的痕跡，反而不自然而失去藝術欣賞價值。用盆當以長方形和橢圓形大理石盆為好，如需在洞空後面的水面上安置山峰遠景和舟楫等配件，來增加景觀的深遠效果，則必須選用正圓形的大理石盆。

　　佈局造型時除注意山峰外形的自然變化外，還須重點對山洞的大小、形狀、位置作精心構思，以營造一個自然、生動的洞空式山水形式。山洞的大小應按山峰整體大小而定，山洞不能太小，太小沒有氣勢和感覺，太大又顯空虛輕飄，如何適宜，須在造型時仔細斟酌量定。山洞的形狀也有講究，不能出現圓形和方形的形狀，這兩種形狀人工味極重，容易顯得造作不自然。應注意將山洞處理成不規則的形狀，並注意山洞裏面的內壁也要有凹凸不平變化，使山洞前後有適當拐彎的感受則更好。山洞的位置應以山峰底部為好，這樣可以使洞開的背面水面上放置遠山配峰，在水面上配以小船風帆，這樣也就有了景深，內容

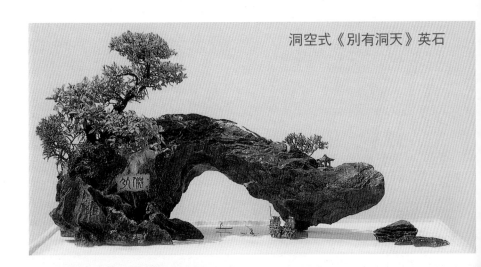

洞空式《別有洞天》英石

也就豐富許多。如將山洞安排在山峰中部或其他位置則失去深遠景觀，其效果肯定不如前者。

製作洞空式山水盆景所用山峰佈局形式不宜複雜，以一主峰（內有洞空）一配峰就可，峰巒少一些可以突出洞空的藝術效果，使欣賞者的視線容易集中到景物的主題上來。另外主峰的高度也不宜過高，太高的峰巒容易壓住山下的洞穴景色。一般主峰的高度宜在盆長的二分之一為好。

植物栽種也不宜過分繁雜熱鬧，以免出現喧賓奪主現象。可適當選一些小巧輕盈的雜木類植物如六月雪、小葉女貞、虎刺等。也可用青苔、半枝蓮小草點綴。

懸崖式　懸崖式山水主要表現自然界雄渾險奇、峭壁陡峻的臨水懸崖景色。具有山勢險峻，山形奇特，景色壯觀的特點，為山水盆景中最富動勢的造型之一，深受盆景

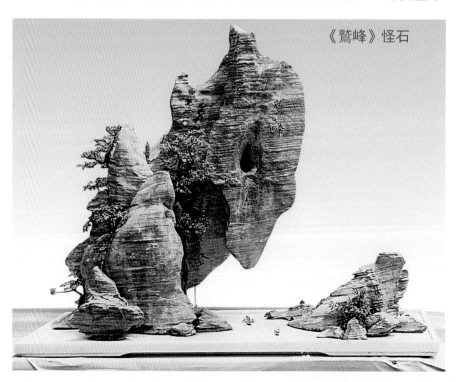

《鷲峰》怪石

愛好者的喜愛。

懸崖式山水的用盆多選用長方形或橢圓形，石料多採用便於加工的軟質石料，如浮石、海母石、砂積石等。如有天然懸崖形態的硬質石料，則加工出來的懸崖式山景更比軟石類懸崖有氣勢。

盆中多選用兩組山石，亦可以三組山石組成。佈局形式與偏重式相同。主峰呈明顯的懸崖狀，山頭朝一側傾斜，懸出一部分，呈峭壁險奇狀。要避免懸崖主峰出現重心不穩的狀態，可以由配峰和山腳的處理，來達到主峰的視覺穩定。為使懸崖氣勢磅礴，配峰的陪襯作用很重要。配峰宜低，一般為主峰高度的四分之一。山形要簡潔自如，不宜過於繁雜，以產生平奇相襯，突出主體的效果。

植物可以栽在懸崖上，向下懸掛，以渲染氣勢。配峰上可置以寶塔，與懸崖主峰遙相呼應。

峽谷式　又名峽江式。主要表現江河峽谷的自然景色，如巴渝山峽雄偉險峻的山峰和氣勢浩蕩的江水。具有層巒疊嶂，絕壁峭立，兩山對峙，中貫江水的特點。

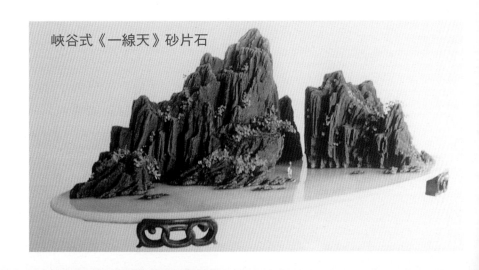

峽谷式《一線天》砂片石

　　峽谷式山水的石料常採用龜紋石、砂片石、斧劈石和砂積石、海母石等。用盆以較寬些的長方形盆為好，橢圓形、正圓形亦可。

　　峽谷式山水的造型形式為兩山相峙中夾一水，河流衝開峽谷奔騰洶湧而出，因此，佈局要求險峻幽深，方能引人入勝。

　　盆中可用兩組峰狀山石，山峰宜陡峭險奇，亦可雄健渾厚。兩山左右相靠，中間形成峽谷。兩組山之間的距離宜近不宜遠，過遠則全無峽谷氣勢。形成峽谷的兩組山峰須有高低、大小、主次以及峰形變化，忌兩山同等大小，一樣高低，缺少變化。但兩山高低差別不能太大，否則會失去峽谷的特點。兩組山峰以一組為主，主山居一側，其最高峰應處在臨江邊，低峰向外側連綿。要著力表現主山的前後深度，注意坡岸的變化曲折；另一組次山低於主山，與其隔江緊靠，可將主山一側遮住，使峽谷水面呈S形彎曲，以增加峽谷的深度。峽谷水面的處理宜前寬後窄，以形成「天門中斷楚江開」的氣勢。

　　峽江間可置碎石以作急流險灘之意。配以小舟一二，增強動感。植物栽種要嚴格掌握比例關係，以小為好，反之則寧可不栽。

　　傾斜式　傾斜式山水的山峰重心都向一側傾斜，危而不倒。其座座山峰猶如呼嘯而上的排浪，又似洶湧澎湃的急流，具有較強的動勢感。主要特點是穩中有險，靜中寓動，在山水盆景中別具一格。

　　製作傾斜式山水可選用斧劈石、砂積石、千層石等石

料。挑選時須注意紋理走向協調一致，如山峰的重心斜向右側，則山形紋理也向右邊斜，不可出現上下垂直或逆反方向的紋理。用盆多以橢圓形或長方形為主。

傾斜式山水的佈局有兩種方式：一種方式是在主峰傾斜的前傾留出部分水面，但不宜過多，水面上配以低矮的山峰。也可不配山石，僅置舟楫一二，更富欣賞效果；另一種方式是主峰前側不留水面，主峰緊靠盆邊，其餘山峰向一側逶迤連綿。但要在山峰的正前面留出水面，避免滿悶的現象。峰與峰之間空距須有鬆緊變化，不可對等，朝一側逶迤的山峰忌出現等距排列的樓梯狀現象。主峰前面可配小峰和平臺，以增加層次。水面置碎石數塊，山腳要迂迴曲折。

傾斜式山水的外形輪廓亦很重要，山峰重心傾向右邊，則山峰的右側宜陡峭，左側宜緩穩，才不致出現山峰重心不穩的現象。另外還要掌握好山峰的傾斜角度，傾斜過度，勢必岌岌欲倒；傾斜不足，又無勢若飛騰的動感和

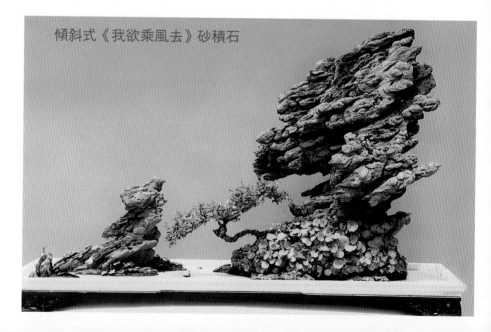

傾斜式《我欲乘風去》砂積石

效果，失去傾斜式山水的特點。製作時可作反覆比試，達
到最佳效果時，才作固定膠合。

　　賞石式　賞石，就是具有觀賞價值的石頭，又名奇
石、供石、雅石等。顧名思義，賞石式山水盆景就是選用
這類石頭，或選用類似賞石的石料作主要材料製作的山水
盆景。它既有山水盆景的欣賞價值，又有賞石的獨特雅
趣，在山水盆景中獨樹一幟。

　　中國古代時的山水盆景就是以賞石作為主體材料而作
成的，選擇形態狀若山巒湖海的賞石，或選擇形態奇異怪
狀，或石料外觀色澤俱佳的賞石，將石置於盆盎中，置以
水，就構成了當時的山石盆景。

　　而現在國外如日本製作的水石盆景亦同中國古時的山
石盆景，其實就如同賞石式山水盆景。作者一般都會選擇
自己喜愛的賞石類山石，將石料底部切割成水平狀，置於
山水淺盆中，一般盆中只置一塊山石，不作配峰坡腳處
理。盆中空白以作水面，而大多作者喜好在盆面鋪以細砂
以作旱地，也不栽種植物，就以欣賞盆中一塊賞石為主。

　　製作賞石式山水盆景的重點應放在挑選合適的山石材

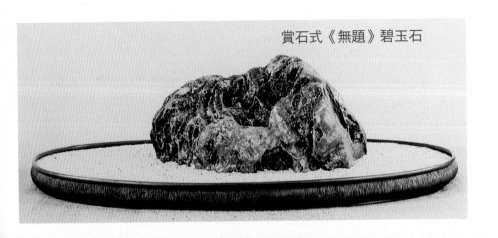

賞石式《無題》碧玉石

料上，然後切割石料底部。佈局造型非常省力簡單，因為它不像其他形式的山水盆景，既要重視盆中峰巒的形態變化，又要講究山腳坡岸的成功處理。這些山水盆景必須注意的問題在賞石式中均可省略。盆中以一塊主要山石為重點景觀，適當配以一二塊小石作配石點綴，也可不用配石。將主峰置於盆中一側或正中，以石料形態好壞來確定放置位置。在主峰山腳邊可略置水榭茅屋小亭之一，水面上可安置小船數隻，但配件總體不宜安置過多，適當點綴即可。

　　製作賞石式山水盆景一般以硬質石料為主，因為選作賞石用的石料都是硬質石料，其欣賞價值也遠遠超過軟質石料。

　　賞石式山水盆景一般不作植物栽種，這也是賞石式與其他形式山水盆景的不同之處。

　　象形式　象形式山水主要表現大自然中姿態萬千的象形景觀，具有依物象形，巧奪天工，妙趣橫生，回味無窮的特點。

象形式《南國風情》鐘乳石

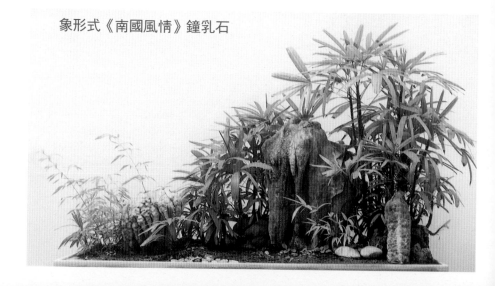

　　自然界中的象形景觀千姿百態，惟妙惟肖，各有千秋。雄偉瑰麗的黃山景區就有許多名聞遐邇的象形景觀，如猴子觀海、金雞叫天門、仙人指路、老鷹抓雞、五老上天都、夢筆生花、蛤蟆峰、龜魚石等；浙東的雁蕩山，也有許多令人稱奇的象形山峰，如新娘峰、夫妻峰、抱兒峰、石佛峰、金雞峰、犀牛峰、哀猴峰等；香港的水牛山、獅子山、飛鵝山、望夫石等；桂林灕江水畔的象鼻山；幽深秀麗的巫峽神女峰等，舉不勝舉。這些奇妙無比的大自然傑作，令人陶醉、神往。象形式山水就是以此景觀為範本，來進行藝術構思和創作。

　　製作象形式山水可以挑選形態天然、初具象形的硬質石料，如英德石、太湖石、蠟石等；也可用砂積石、浮石、海母石等雕琢加工而成。盆形則根據石料的形態加以選擇。

　　象形式山水的佈局重點是突出象形主峰，使景觀集中、明確、一目了然。配峰則宜簡潔自如，起映襯作用，絕不能喧賓奪主。造型時應本著「多一點自然野趣，少一些藝術加工」的原則，儘量利用石料的天然形態，巧作造型。不能為象「形」而刻意追求「象形」，處處顯露人工痕跡是不足取的。必須借助於自然造成，取其天然野趣，適當進行一些藝術加工，做到似象非象，似是非是，不宜過分強調具象。

　　象形式山水的植物栽種不宜過多，配件安置也同樣宜少。

　　自然式　　自然式山水的造型不受以上任何一種格式約

束，其主要特點是不拘一格，形式多樣，符合自然，變化入畫。

自然式山水的山峰或雄偉壯觀、險峻陡峭，或清秀明麗、婉約多姿；盆中的景色或濃郁醉人、絢麗多彩，或神采飛動、飄逸蘊藉；表現的場面大至江山萬里、浩瀚水面，小至亭園小景，幽雅清新，均有其獨特的韻味。有些景色稍有誇張，但又不失自然之理。由於它不受造型形式的束縛，作者在創作思路上可以自由發揮想像，任意馳騁縱橫，故而往往會創作出令人叫絕的佳作來。當然，這需要作者具備一定的文化藝術素養和紮實的製作技藝功底。

總之，凡不具有以上各式明顯的造型特徵的作品，均可列入自然式中。

中國山水畫論有「山有三遠。自山下而仰山巔，謂之高遠；自山前而窺山後，謂之深遠；自近山而望遠山，謂之平遠。」的「三遠法」之說。「三遠」就是利用仰視、俯視和平視的透視原理，來進行美術創作的藝術處理方法。同樣，山水盆景的各種造型形式，根據透視原理，都

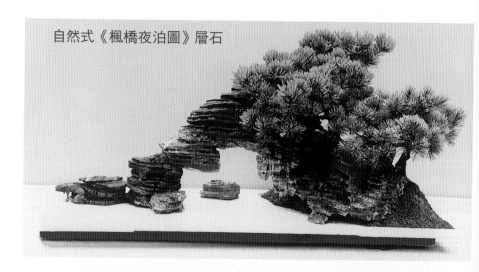

自然式《楓橋夜泊圖》層石

可以歸納到這三遠式中。

高遠式　高遠式山水多用來表現雄偉挺拔、峭壁千仞、氣勢磅礴的山河風光，是中國山水盆景中最常見的一種表現形式。具有線條剛直，形態雄渾，遼闊壯麗之特點。

製作高遠式山水盆景，常選用硬質石料，如斧劈石、錳礦石、石筍石、砂片石等。用盆以長方形和橢圓形為主。

高遠式山水的主峰一般都較高，大約為盆長的三分之二。如主峰過於低矮，則剛健挺拔、險峻雄偉的氣勢不易顯出。配峰一般都較矮，大約為主峰的一半或三分之一高，以襯托主峰的高聳挺拔。這樣主次上下顧盼呼應，對比強烈。如水面覺得太虛，可以在兩山之間配以遠山、礁

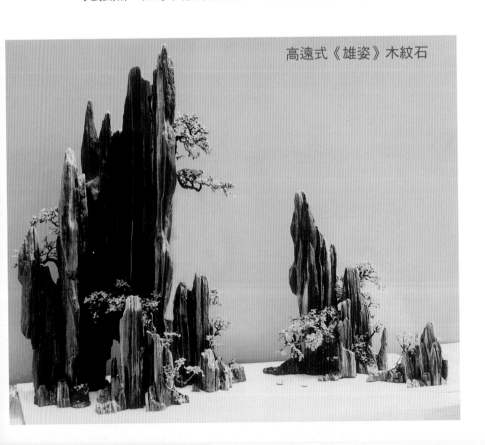

高遠式《雄姿》木紋石

石，放置舟楫，使虛中見實，虛實相生。另外可適當安排平臺，平臺高度宜在半山腰之下，平臺上置以村舍茅屋或人物，使高聳的山峰與平臺形成一種反差，緩陡相間，險夷相襯，富於變化，活潑生動。

高遠式山水表現的景色多為近景，所以在植物栽種時，可以作適當的誇張處理。樹的比例尺度可以放寬，使整座山峰上呈現出綠意盎然、生機勃勃的景象。

深遠式　深遠式山水多用來表現山清水秀的江南丘陵，湖光山色，具有層次豐富，清新秀麗，景色幽深，雄偉奔放之特點。

製作深遠式山水多選用海母石、浮石、砂積石等一類軟質石料。用盆以正圓形和橢圓形為好，長方形也可。但橢圓形和長方形盆均應比一般盆形要寬一些，這樣才便於佈局和山石前後層次的安排。

深遠式山水的景物效果全賴多組山峰的前後、左右組

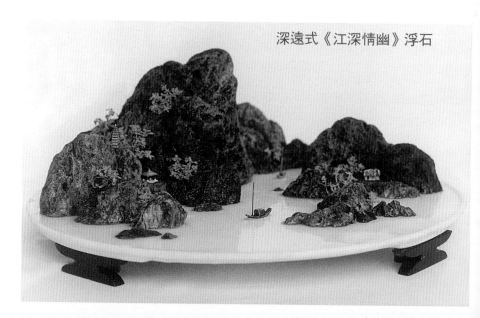

深遠式《江深情幽》浮石

排，盆內水面前開闊後逐漸變小，但水面不宜過多，山石與水面的比例宜各占一半左右，水面過多會使畫面比重太輕、太空鬆，而缺乏飽滿堅實的感覺。佈局時可以一組山峰為主，多組配峰為輔，主峰與配峰之間前後相連，由低漸高，層次要有高低變化。峰與峰錯開留出水面，主峰後面還要安排低山連綿，山巒掩映，以形成遠景，才能給人以天曠水闊山遙之意，使近景和遠景獲得深度感。

　　由於盆內山峰較多，所以前後峰巒不能排列在一條縱軸線上，要左右、前後錯開，既要緊密聯繫，起伏交錯，互相呼應。又要有開有合，有斷有連，變化豐富。深遠式山水非常講究山脈紋理，山腳水岸線的處理以及虛實相宜的變化關係。山脈紋理的皴法雕琢應做到前山清晰細膩，後山模糊粗放。山腳要迂迴曲折，多作「之」字變化。前面過於空曠的水面上可用低矮的山石點綴，使之虛中有實，不覺太空。

　　栽種植物須掌握「近景栽樹，中景植草，遠景鋪苔」這一近大遠小透視原理，使其山顯秀麗，景呈深遠，意韻無盡。

　　平遠式　平遠式山水用來表現千里丘陵、青山綠水、透迤起伏的江南田園風光。與深遠式山水不同的是不注重山景的縱深和層次，講究的是透迤連綿，起伏多變的低山丘陵。給人以「千里江山不盡，萬頃碧波蕩漾」之感。具有清逸、秀麗、舒朗之特點。

　　平遠式山水的用石一般以軟石類中的浮石、海母石、砂積石為主，亦可用宣城石、斧劈石。用盆以長方形或橢

圓形為主。

由於平遠式山水要在咫尺盆中瞻萬里之遙,表現的場景比較大,故而盆中的山峰必須以低矮為主,相對高度比深遠式略低,主峰與配峰之間的高低對比也不明顯,峰與平崗小阜左右相連,前後相襯,起伏連綿,一望無邊。盆中水面占盆面的三分之二,空曠的水面飄蕩著幾葉風帆,可使場景加大。平遠式山水忌山石佈滿盆面,出現擁塞、滿悶的現象。

坡腳的處理須注重與山峰的協調呼應,低矮的山峰如沒有處理得當的坡腳相照應,則靜止的水面必然缺少回味。山腳曲折變化,靜止的水面似乎繚繞波動,而產生動感。另外,山峰的紋理脈絡要精細加工,不可簡略大意,使低山矮峰避免出現簡單、稚嫩、平淡無奇的現象。

平遠式山水一般不栽植物,僅以青苔、小草作為點綴,切忌栽上較大植物而破壞全景效果。配件安置也必須嚴格掌握好比例尺度。

平遠式《清江泛舟》浮石

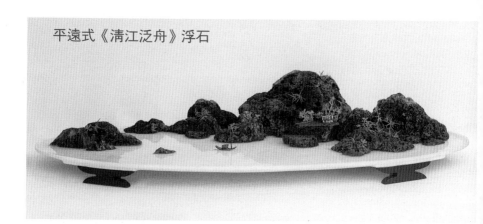

五、山水形貌皴紋

（一）山水形貌皴紋

　　山水盆景所要表現的主要對象是自然界中千姿百態的峰、巒、壑、崖、岩等各種山景以及江、河、湖、海、溪等各種水貌。它們或雄奇、險峻，或巍峨、壯觀，或秀麗、清新，或幽雅、寧靜。它們之間既相互聯繫，又各具特點。要製作山水盆景，首先必須要瞭解、熟悉、掌握山水形貌特徵和山體細部紋理變化，做到「胸有丘壑」，才能創作出優秀的山水作品來。

　　在瞭解山水形貌脈絡之前，先熟悉一下山石的成因及地殼的構造運動，對於掌握山水形貌有著重要的意義。

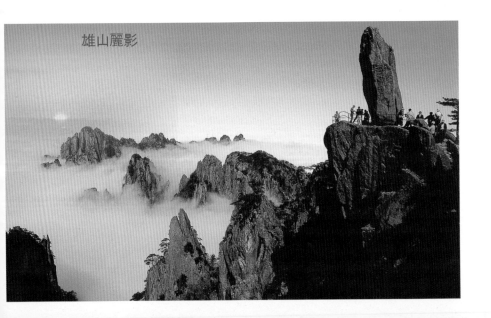

雄山麗影

　　地球由於地殼各個部分和各個質點的運動，促使地殼表面構造不斷變化，有的岩層相互推擠，使之變形彎曲，形成褶皺，這種因褶皺變形所成的山體，為褶皺山，如崑崙山、祁連山、秦嶺。有的岩層因受到強大的拉張或扭動，產生了裂縫，甚至上下或左右錯開，形成斷層。一邊升高成陡壁，一邊下降成深谷，這種因斷裂錯動上升而成的山體為斷層山，如廬山、華山、恒山、衡山、峨眉山、臺灣的台東山脈。也有因褶皺和斷裂層抬升而形成的山

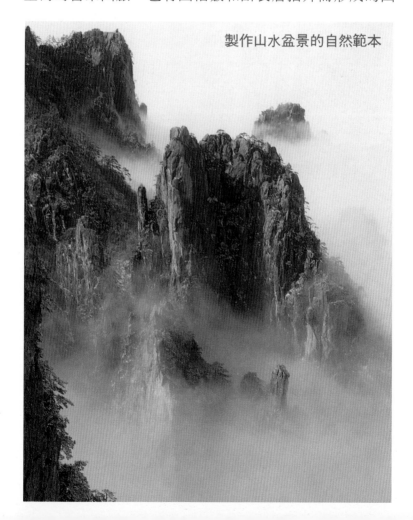

製作山水盆景的自然範本

體，稱為褶皺斷層山，如新疆的天山山脈。

地球表面的岩石由於不斷受到陽光、空氣、風雨、生物等因素的影響和破壞，風化分解，致使有的山峰、巨石變成了碎石、沙子和泥土。山石主要由火成岩和水成岩兩種岩質構成。火成岩是地殼內部的岩漿冷卻凝固後形成的岩石，其中包括花崗岩類和火山岩類兩種。水成岩是由於水的作用，使岩石一層層沉積起來，類似疊疊的書籍。水成岩占地球陸地面積最大，約占十分之九，包括砂質岩、黏土質岩和石灰質岩等。

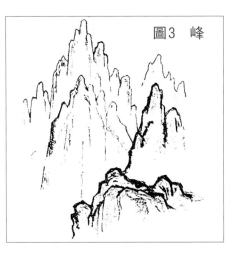

圖3　峰

1. 山　形

山：地面形成的高聳部分，有石山和土山之分。

山脈：成行列的群山，山勢起伏向一定方向延伸。

峰：形勢高峻的山，山脈突出的尖頂（圖3）。

巒：連綿而又平緩的山（圖4）。

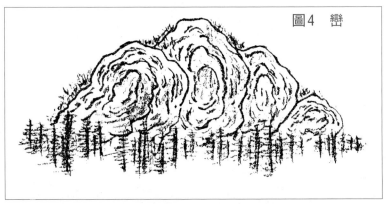

圖4　巒

嶺：頂上有路可通行的山（圖5）。

崗：較低而平的山脊。

巔：山峰的頂部。

崖：山石或高地陡立的側面（圖6）。

岩：大石塊突出的某部分。

壑：群山中凹下的部分。

谷：兩山中間的狹長而有出口或有水道的地帶。

峽：兩山之間夾水的地方（圖7）。

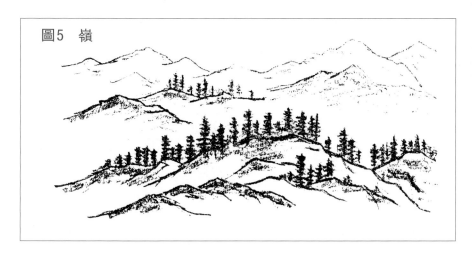

圖5　嶺

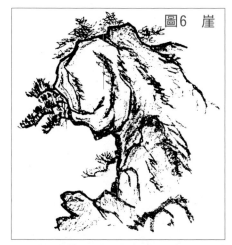

圖6　崖

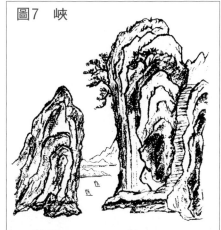

圖7　峽

磯：水邊突出的岩石或石灘（圖8）。

坡：地形傾斜的地方（圖9）。

麓：山腳。

島：江河湖海中突出水面的小山或陸地。

峰林：石灰岩地區陡峭的石峰成群出現，遠望如林。

石林：規模較小的峰林。

溶洞：石灰岩被富含二氧化碳的流水溶解而形成的天然洞穴。

圖8　磯

圖9　坡

2. 水　系

江：具有較大規模的大河。

河：天然或人工的大水道。

湖：被陸地圍著的大片積水。

海：大洋靠近陸地的部分。

溪：山裏的小河溝。

澗：山間流水的溝（圖10）。

潭：山中較深的水池。

塘：蓄水的坑，不大較淺。

泉：從地下流出的水源。

瀑布：山間的河水從山壁上或河身突然跌落下來，形似掛著的白簾布（圖11）。

3. 皴　紋

自然界中每座山峰的岩石均有其紋理、裂痕、斷層、褶皺、凹凸等表面的變化特徵，其特徵會因山石的地質結構、自然風化程度的不同而不同。

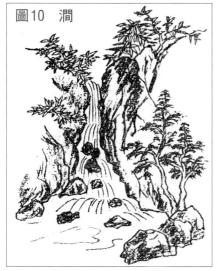

圖10　澗

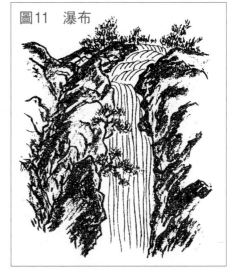

圖11　瀑布

在製作山水盆景的過程中，為表現山石的表面紋理脈絡，可借鑑中國傳統的山水畫「皴法」技巧，使加工後的山體紋理脈絡細膩自然，嶙峋多姿，具有真實感。

皴，原指皮膚表面被風吹或受凍後皸裂而變粗糙的現象。在國畫中，畫山石時，勾出輪廓後，為了顯示山石紋理和陰陽面，再用淡乾墨側筆而畫，也叫做皴。中國畫論有：「凡畫山水，其重要步驟，在於皴法和輪廓」之說。輪廓即山水總體佈局，好比人的骨架，用以確定山石林木的形體結構；而皴法則是山石的紋理褶、皺、斷層、裂痕等不同形態的質感。好似人的皮肉，用以表現山石林木的陰陽向背，凹凸皴皺變化關係。製作山水盆景，有山無皴就好似人有骨無肉，為使山石骨肉豐滿，就必須對山體的細部進行紋理加工。

由於自然界中各種物體都有它各自固有的內部組織結構和表面形狀，山石峰體由於地質成因不同而形態各異，變化萬端。在山石紋理加工中，可以運用借鑑傳統的皴法技巧，使山體形狀峻峭，皴紋自然豐富。

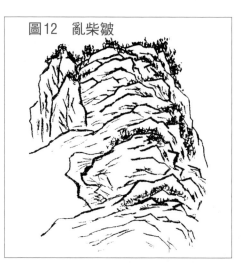

圖12　亂柴皴

傳統的山水畫皴法可歸納為線皴、面皴、點皴三大類別（圖12～18）。

線皴主要有亂柴皴、折帶皴、捲雲皴、荷葉皴、解索皴、斧劈皴、披麻皴等，是由各種不同的線組合而成的皴法類型。適宜表現土質鬆軟、草

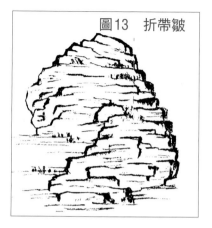

圖13　折帶皴

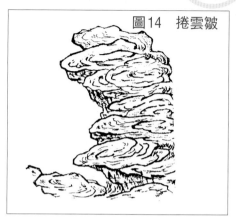

圖14　捲雲皴

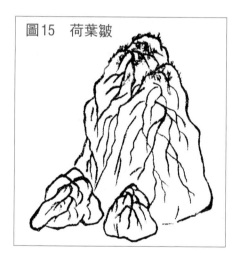

圖15　荷葉皴

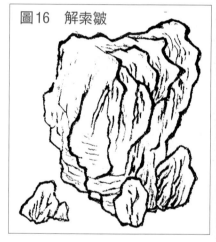

圖16　解索皴

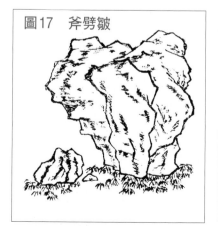

圖17　斧劈皴

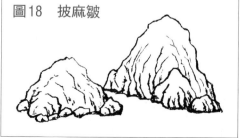

圖18　披麻皴

木蔥蘢的石灰岩地層，具有蒼莽沉渾，雄厚幽深之情趣。適用於各種軟石，如海母石、浮石、砂積石等。

面皴主要有斧劈皴、刮鐵皴、斫剁皴、沒骨皴等，是由各種大小不同的面（這種面比線更粗寬）組合而成的皴法類型。適宜表現雄奇、高聳、陡峭、蒼勁、嶙峋堅實的花崗岩山嶽，令人有山石蒼勁、聳拔峻峭、氣勢雄渾之感、具有淋漓瑰奇而凝重之意境。適用於各類軟、硬石，如斧劈石、奇石、臘石等。

點皴主要有雨點皴、芝麻皴、馬牙皴、釘頭皴、落茄皴等，是由各種點的組合而成的皴法類型。適宜表現風化崩壞或表面被侵蝕的花崗岩石，也適宜表現石骨與土肉相混的土石質山巒。以上兩種皴法相混使用，能再現江南山水的清雅幽靜，明快秀麗之韻味，體現出峰骨隱現、林梢出沒、雲山霧蒙、煙雨潤澤的意境。適用於各種石料。

大自然中的峰巒丘壑形態常常是複雜的，運用皴法時，不能墨守成規，要因石而異，因石而用。一盆山石中可用一種皴法，也可以一種為主，輔以其他皴法，糅合在一起交互使用。

山石的紋理豐富之處在陰影背面和凹陷處，可以多用皴法，而山石的向陽突兀處紋理較少，皴法應少用。

（二）常用石種

中華民族是個愛山愛石的民族，由古至今愛石成癖者不計其數。這是因為石性堅韌不移，長存天地之間，被視為長壽、永恆、堅強和力量的象徵，頗具陽剛之美。

中國地域遼闊，山石種類極為豐富，除了平原、沙漠很少找到外，各地山區、丘陵皆有宜作山水盆景的石種。明代造園家計成云：「欲詢出石之所，到地有山，似當有石，雖不得巧妙者，隨其頹夯，但有紋理可也。」中國古人對山石的種類曾作過詳細的記載，如宋代杜綰的《雲林石譜》一書中就記載有116種石種，其中大多是製作山水盆景的好石料。

　　製作山水盆景的石料通常依其質地不同可分為軟石和硬石兩大類，每一類中又因硬度、形態、色澤等各不相同而分許多石種。

　　除此之外，還有一些山石代用品。

1. 軟石類

　　軟石吸水性能好，易於生苔栽種植物。石種硬度在1.5～2.5級，便於鋸截、雕刻，可塑性強。選材不受外形嚴格局限，可根據作者的意圖隨意雕琢造型，細心刻畫。一些硬石無法表達的格式內容、皴法技巧、造型方法都可

軟石類　超大型山水盆景
《徽州人家》蘆管石、砂積石、紅楓等

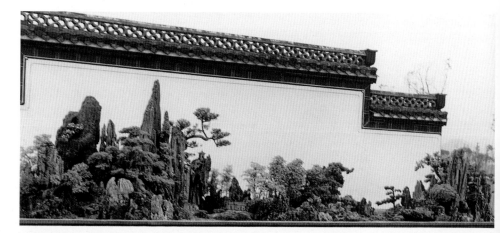

以在軟石中表現出來，豐富了山水盆景的內容。缺點是易風化，易損壞，質感不強，神韻不及天然硬石。

　　砂積石　兩廣稱連州石，色有土黃、灰褐及棕紅等。是碳酸鈣與泥沙的聚積膠合而成的表層砂岩。質地不太勻，含泥沙處疏鬆，含碳酸鈣處堅硬。此石吸水性強，利於寄生苔蘚和栽植草木，因而富有生氣。同時易於加工造型，能雕琢多種形狀和皺紋，是初學者理想的入門材料。主要產於安徽、浙江、廣東、廣西、江蘇、江西、湖北、四川、臺灣、山東等地。

　　蘆管石　顏色與成分和砂積石相同。是石灰質及泥沙沉積，再經植物在上生長留下了根、莖、葉，互相包裹、溶蝕、聚積而形成的錯綜管狀紋理形態。管狀粗如蘆稈的稱蘆管石，細如麥稈的稱麥管石。蘆管石有著天然的奇峰異洞，加工時儘量加以利用。適宜作近景特寫的造型，具有較高的欣賞價值。產地與砂積石相同，有時夾雜在一起。

　　海母石　又稱珊瑚石、海浮石。白色，由珊瑚蟲石灰性物質和遺體聚積而成。吸水性能好，質地較疏鬆，分粗質和細質兩種，粗質較硬，不易加工；細質較嫩，容易雕琢。剛打撈出水的海母石因其含鹽分較多，需要清水浸泡，除去海水鹽鹼方可附生植物。此石適宜製作雪景和中小型山水盆景。主要產地在福建沿海、海南島、臺灣、西沙群島、南沙群島等地。

　　浮石　又名浮水石。有灰黃、灰白、淺灰及灰黑等色，以灰黑色最好。是火山噴發後期的灼熱噴出物降落沉積而成。質地細密疏鬆，多孔隙，極輕能浮於水面，易於

雕琢加工，適宜製作精巧細膩的山水盆景。缺點是易風化破損，缺少大料，只能作小型山水盆景用。主要產於吉林長白山、黑龍江德都等火山區。

　　雞骨石　有紅褐色、土黃色、乳黃色、灰色等。以色、紋狀如雞骨而得名。質輕脆能浮於水面，吸水性能一般，結構紋理有如國畫中的亂柴皴，表面皺紋複雜多變，透漏的特點較顯著。產於安徽、四川、河北、山西等地。

2. 硬石類

　　硬石具有獨特的皺紋、色彩、形狀、神態，是製作山水盆景的主要石料。硬石質地較硬，一般硬度在3～7級。加工困難，多取天然形態較佳者經鋸截、膠合而成。很少作表面雕琢加工。缺點是不易加工，栽種植物成活困難，好石難覓，加工組合時表面皺紋難以統一。

　　英德石　俗稱英石。顏色為灰黑、灰和淺灰。是石灰石受雨水的長期淋蝕風化而成。該石分正、背面，正面體態嶙峋，皺紋變化豐富；背面多平坦。英石質硬而脆，不可雕琢，製作山水盆景時主要選其天然形態俱佳的進行鋸截和拼接。英石的用途很廣，可作山水盆景、水旱盆景，

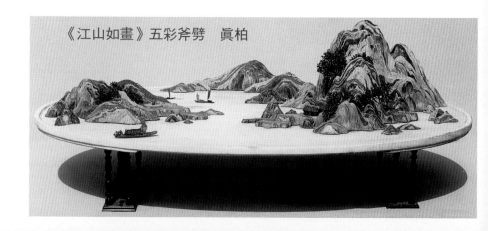

《江山如畫》五彩斧劈　真柏

不論表現近山、遠山、怪石、清供等均是理想材料。英石是中國傳統名石之一。主要產於廣東北江中游的英德、石灰鋪、九龍、大灣等地。

斧劈石 又名劍石、劈石。有淺灰、深灰、灰黑、土黃、土紅、夾白等色，屬葉岩類。斧劈石紋理挺拔，剛勁有力，劈剖後呈修長的條狀或片狀，其石紋如同山水畫中的「斧劈皴」，以此得名。斧劈石質地較硬，但軟者可用鋼鋸手工鋸開。適宜製作山峰峻峭、雄偉挺拔的高山，形色兼備，氣象萬千。斧劈石是山水盆景的主要石料之一，產於江蘇、安徽、浙江、貴州等地。

鐘乳石 多為乳白色，也有黃色、琥珀色等。是石灰岩溶洞中石頭長期受水的作用而形成的。形態渾樸呈峰狀，製作山水盆景多利用其天然形態作拼接，有的還可作供石。鐘乳石質地緊密，不宜作雕琢加工，吸水性較差，栽種植物不易成活。主要產於廣西、安徽、湖南、湖北、雲南等地。

千層石 有深灰色、土黃色。由石灰質與矽質沙層長久侵蝕交疊而成，從外表看似一層層石片堆疊而成，且每層顏色不同，石層橫向，似山水畫中的折帶皴。千層石石質堅硬，不吸水。由於產地不同，千層石在顏色、厚薄、形態上有差別。主要產於江蘇、安徽、浙江、山東等地。

靈璧石 又稱磬石。色灰黑、淺灰、白、土紅等，屬石灰岩。石質堅硬，叩擊音脆如金屬聲。靈璧石中的佳品外形自然柔和，中間多有孔洞，配上紅木几座作清供最具欣賞價值。該石是中國傳統名石，產於安徽靈璧縣磬山附近，上品現已很難覓到。

　　砂片石　依其色澤可分為青砂片和黃砂片，屬表生砂岩。是河床下面的砂岩經膠合作用而形成，膠接程度高，則質地較硬，反之則質地較鬆。砂片石線條渾圓柔和，鋒芒挺秀，石表面呈均勻細砂粒狀，有片狀、棒錘狀等。吸水性尚好。產於川西河道或古河床中。

　　龜紋石　又名龜靈石。色灰白、灰黑、褐黃等。因石表面有深淺不一的龜裂紋而得名。該石石質較硬，體態渾圓，極富岩壑態勢，最適宜作渾厚狀的矮山，也適宜於水旱盆景。產於四川重慶、安徽淮南、湖北咸寧等地。

　　樹化石　有棕紅、黃褐、灰黑等色。是古代樹木因地殼運動，經過高溫高壓形成的樹木化石。既有樹木的紋理，又有岩石的性質。該石質地堅硬，加工不易，加之產量少而顯珍貴。主要產於遼寧、浙江等地。

　　錳石　多為深褐色、鐵銹色。石質堅硬，吸水性差，線條紋理堅硬，外形色澤也獨具神韻，宜表現雄偉挺拔的山峰。主要產地為安徽六安。

　　宣石　又稱宣城石。色白，稍有光澤。石質堅硬不吸水，不易雕琢。表面皺紋細緻，變化豐富。多選天然形態較佳的進行組合拼接。宣石適宜表現雪景，是中國傳統名石之一，主要產於安徽宣城一帶。

　　蠟石　有米黃、深黃、褐色等。石質堅硬，不吸水，不易加工。此石以色澤光滑無灰砂者為上品。蠟石是中國傳統名石之一，產於華南地區。

　　太湖石　色深灰、青灰、灰白、土黃等。是石灰岩在水的長期沖刷和溶蝕下形成的。太湖石質地較硬，線條渾

圓柔和，有奇態異形的洞穴穿透。但多為大石，小巧者少見，適宜大型山水盆景和假山堆疊。太湖石是中國傳統名石之一，主要產於江蘇太湖、安徽巢湖等地。

石筍石　又名白果岩、松皮石、虎皮石。是一種變質礫岩，顏色有褐紅、灰紫、土紅、土黃、青灰等。石質堅硬，不吸水。石中夾灰白色的礫石，礫石未風化者稱之龍岩，已風化成一個個小洞穴者稱之風岩。多為條狀石筍形，可由敲擊、鋸截加工造型。適宜作近景式山水盆景。主要產於浙江、江西等地。

孔雀石　因色澤呈翠綠並有光澤，似孔雀的羽毛而得名。屬銅礦類。質鬆脆，結構成片狀、蜂巢狀等，稍作加工即可成山景。鬱鬱蔥蔥，別具風味，多見於銅礦層中。

菊花石　黑色。呈橢圓形，黑色中有白色晶花，形似盛

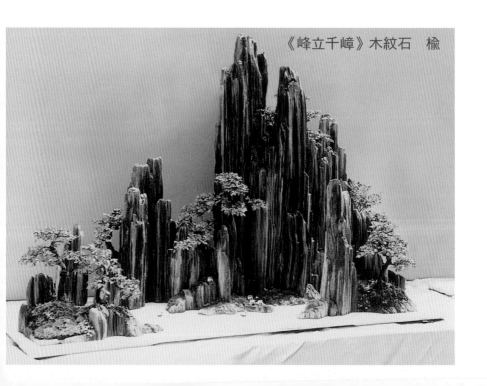

《峰立千嶂》木紋石　榆

開的秋菊，故而得名。菊花石質地硬脆，多用作供石，也可製作山水盆景。菊花石主要產於湖南瀏陽、廣東花縣等地。

　　以上介紹的是中國目前製作山水盆景較為常用的石種。其實可以用作盆景的石種還很多，這需要我們去發現、去尋找，只要具有自然之美的石種，都可應用於山水盆景中。

3. 山石代用品

　　自然界中的山石雖然不計其數，然而山石中具有天然之形的佳石卻為數不多，因為形成一塊佳石不知要經歷多長的歲月和磨煉。隨著盆景事業的發展，愛好山石者越來越多，但佳石卻日益難覓。

　　如何彌補這一缺憾，許多山石盆景愛好者正在利用諸如木炭、朽木、煤渣、水泥等材料作為山石的代用品。利用這些材料，靠人為加工獲得理想造型乃至達到以假亂真的地步。

　　人造石　主要材料是水泥、石灰、細砂。製作前可按構思要求，先畫好山形輪廓草圖，然後用水泥石灰摻少量細砂做成相應的「石塊」雛形，在其未乾透前，用刀、鏟、鋸等各種工具任意雕琢加工，形成山形初步輪廓，並勾畫出細部紋理脈絡。待「石塊」完全乾後，再用碎砂輪或鐵砂紙打磨棱角細紋，然後上色、養護鋪苔。

　　朽木　山間常有長年經自然風雨摧殘、蟲蛀獸咬而形成山峰形狀的朽木和樹根。可挑選具有較佳形態的山峰狀枯木，經鋸截、拼接作成山景。為使其經久不壞，可用清

漆刷塗外觀。

　　木炭　從日常烤火的木炭中，挑選具有山石形態的，經適當加工，亦可作成山水盆景。木炭吸水性好，栽種植物易成活，加之木炭呈黑色，配上蔥綠的植物，別有一番神韻。

　　煤渣　工業鍋爐中經燒煉後的煤渣塊，會因高溫燒煉結成大小不一的渣塊。有灰色、深色、土白等色。此渣塊表面凹凸變化較大，具有一般山石沒有的形狀。可挑選有一定形態的渣塊，經拼接、膠合，做成山水盆景。

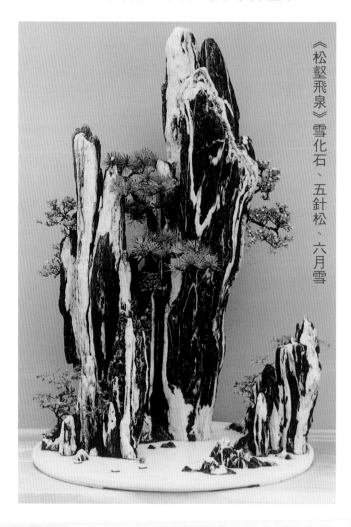

《松壑飛泉》雪化石、五針松、六月雪

六、加工製作技藝

　　山水盆景的加工製作過程可以分為選石、鋸截、雕琢、組合、膠合、栽種植物與安置配件、題名等幾個程式。其中硬石與軟石的加工又各不相同，加工重點也各有側重。軟石主要靠雕琢成型，雕琢在此相對成了重點；硬石只能在局部小範圍進行簡單的雕刻，主要靠多塊同種、同色、同紋理的山石材料組合成型，組合在此相對就顯得更重要些。因而加工製作時應根據石材的具體情況、性質，作不同重點的加工。

　　在盆景製作中，既要符合自然之理，講究形似，又不能成為自然景物的模型。盆景藝術的形似應該比生活更凝練、更集中，以表現出景物的鮮明個性和生動神態，達到形神兼備、以形傳神的境界。要達到這個境界，在加工製作時，對於山石、植物等，要善於充分利用其原有的形態，因材制宜，巧妙地體現出一種自然的神韻。並對所要表現的對象，作充分的認識，對外形作適當的概括、取捨、誇張、變形。不必過分追求景物的細部的真實，不必拘泥於過分的形似，目的只有一個，就是突出「神似」，做到「神似超形似」。

（一）選　石

　　中國幅員遼闊，山地丘陵遍佈全國各地，山石種類極

為豐富。宋代的《雲林石譜》記述有100多種山石。現在各地常用的石種也有幾十種之多，其質地、形態、色澤、用途及產地等在本書第五章「山石材料」一節中已有詳細介紹。

　　中國古代對於山石的選擇標準就很講究。宋代大書畫家米芾對山石的鑒賞品評極有見地。他論石有「瘦、皺、漏、透」的說法，瘦，就是石塊清秀不顯臃腫，有棱角變

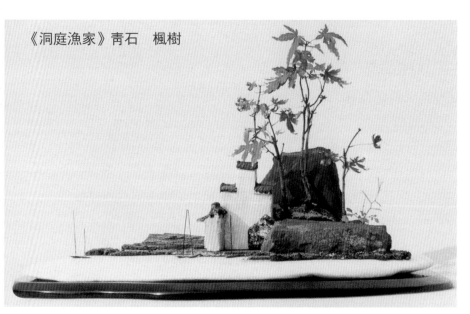

《洞庭漁家》青石　楓樹

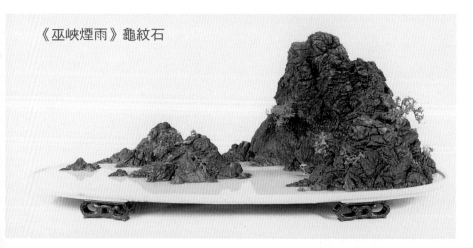

《巫峽煙雨》龜紋石

化；皺，就是石塊表面有凹凸紋理變化；漏，就是石塊有洞穴；透，就是石塊中的洞穴可以互相通達。清代畫家鄭板橋論石則提出「以醜為上」，有「醜而雄、醜而秀」的觀點。石塊奇特變化至極則為醜。這些選石的標準對於我們今天來說，仍具有指導意義。

創作山水盆景有兩種情況。一種是作者在製作前就有了一個表現主題的基本粗略的構思與設想，根據構思與設想，再去選擇石料的種類、形狀和色澤等。如表現峻峭雄偉的山景，可選用高聳挺拔的硬質石料；表現山清水秀的江南風光，宜選用質地疏鬆的軟石料；表現深沉雄渾的水墨山水意境，可選用深褐色或黑色的石料；表現冬山雪景，宜選用白色的海母石或宣石，這稱之為「依題選材」。另一種情況是作者在無意中發現一塊山石，觸景生情，然後根據石料的特點決定創作意圖，進行加工。或者原有的幾塊山石，經過一段時間的觀察、揣摩，構思趨向成熟，然後再著手進行加工製作，這稱之為「因材施藝」。

有了理想的、合適的山石材料，就為作品的製作成功奠定了基礎，能收到事半功倍的效果。俗話說「巧婦難為無米之炊」。這是很有道理的。因而，選擇良好的石料是加工製作山水盆景的第一步，也是至為重要的一步。

（二）鋸　截

挑選出的石料必須先將底部鋸平，才能放穩盆中進行組合佈局。下鋸前，必須先仔細觀察石料，反覆比較，以確定保留部分，即石料的精華部分。儘量取其所長，棄其所短。

硬石靠手工鋸截很困難，最好加入金剛砂摻水，用力均勻，慢慢施鋸。如用金剛砂片機械切割，則最硬的一些石料也能鋸開。

軟石質地疏鬆，一般用鉗工鋼鋸即可任意鋸截。大塊石料可用平口錘輕輕敲擊，把底部做平。

不論是何種石料，下鋸前先要審視好角度、高度。畫好鋸截線，以此線作為下鋸點。並在石料反面也畫好線，以便鋸截時可以上下、前後對照，防止出現偏差錯誤。

鋸截時，可多安排鋸一些矮山、小坡、小平臺等材料，以便在組合佈局及處理坡腳、水岸線時挑選運用，多餘的下次製作時還可利用。

（三）雕　琢

雕琢在硬質石料上使用不多，有些硬石只能作外形輪廓的粗加工。如斧劈石，可用平口錘或鋼鑿輕輕敲鑿，然後用砂輪打磨，除去尖楞棱角，使峰形自然柔和有變。但皺紋多利用石料的天然紋理，很少作雕琢加工。

軟質石料由於大多不具備天然紋理和自然成型的外輪廓，故多依賴人工雕琢。一塊乃至數塊平凡普通的山石材料，經作者精心加工雕琢，就可成為皺紋豐富而又自然的山巒形狀。

軟石的雕琢可分為粗加工和細加工兩個步驟。

粗加工是雕琢的第一步，即把要表現的山峰形態大致輪廓加工出來，包括主峰、次峰、配峰、坡腳等。這一加工過程主要用尖頭錘、鋼鋸等工具。中國畫論指出，山水

畫要「近觀質，遠觀形，上觀峰，下觀腳」，這可為我們加工雕琢時參考。近景要注重山峰紋理的加工，遠景則著力於山腳的處理。

細加工主要指山石紋理脈絡的加工。可參考借鑒中國傳統山水畫技法「皴法」來雕琢峰巒丘壑的粗淺紋理。加工前，先要熟悉掌握各種皴法知識，多次實踐，細心體會，方可熟能生巧，得心應手。

加工時可選用尖頭錘、鑿子、銼刀、螺絲刀、手稿、鋼絲刷、廢鋸條等工具。先仔細審視，發現石料的天然紋理形態較佳，儘量利用石料原有的自然狀態，加以發揮改造。要使山體表面紋理脈絡細膩自然，嶙峋多姿，必須使紋理褶皺有粗細、深淺、曲直、斷續、分合、疏密等變化。要避免在小範圍內出現重複雷同，等距排列，生硬做作現象。加工應從主峰開始著手，其次序為先大後小，先近後遠，先上後下，先淺後深，先細後粗逐一完成。皴紋要注意主峰多之、配峰少之，近山多之，遠山少之，陰面多之，陽面少之。雕琢一部分後，即應退後幾步，細細審視，發現不滿意處再行修改，改後再視，直到滿意為止。

傳統山水畫皴法極為豐富，而大自然中的峰巒丘壑其形態也複雜多變。在運用皴法加工紋理時，不能墨守成規，須靈活運用，做到因山而異，因景而施。

詳細的「皴法」介紹可見本書第五章「皴紋」一節。

（四）組　合

組合是山水盆景佈局的具體實施，是山水盆景製作過

程中的一個重要環節,透過組合使作者的立意構思得以實現。在組合佈局過程中,常常會發現與原構思有不合之處,或因缺少設想中的某一配峰的特定形態而必須調整構思,或重新加工及選擇石料。因此,山石的組合佈局與石料的加工選擇往往又是交替進行,不可分開的。要想組合佈局能順利進行並達到預期設想的目標,備有充足的石料以供組合時選用是很必要的。

有時原先準備好的配峰、坡腳,經組合而發現構圖平淡無味,不盡如人意,而往往其他一些不經意的山石配上後反倒覺得效果良好,這在佈局中是常會遇到的。就是佈

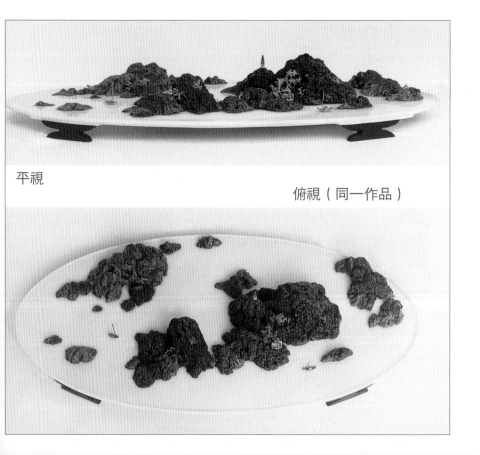

平視

俯視(同一作品)

局已成型的構圖，如發現不滿意時，仍可作調整甚至推翻重來，直至完全滿意為止。

　　主峰是全景的視覺中心，重點所在。故組合應首先把主峰組合好，然後才進行其他景物的組合。主峰可由多塊山石組成，也可由一塊天然成形的山石組成。組合主峰的多塊山石必須在質地、顏色、紋理上基本一致，以求和諧、融洽、渾然一體。在著手於主峰的組合時，就應注意次峰的安排，次峰一般緊靠主峰一側，用來豐富主峰的層次，增強山體趨勢，使主峰與配峰之間有一個適當的過渡。

　　主、次峰之外的山峰均為配峰，配峰應與主峰在風格上相統一，在趨勢上相呼應，但在形體上必須有所區別。配峰在整體上屬次要景觀，主要起襯托、對比作用。以配峰的平庸，襯托主峰的雄秀，以配峰的低矮，反襯主峰的挺拔。所以配峰形狀不宜突出，畫論云：「客不欺主，客隨主行。」這個「客」在山水盆景中就是指配峰。這是必

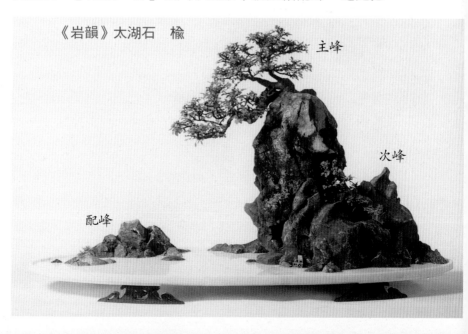

《岩韻》太湖石　榆

須遵循的，不然主次不分，喧賓奪主，那佈局也就失敗了。

在主峰、配峰的組合佈局中，既要突出重點，更要兼顧全局。要精心安排山峰之間的高低、大小、前後層次和左右開合，以產生強烈的節奏起伏感。要注意疏密得當，留出一定的空間和水面，給觀賞者留下聯想的餘地，作品才耐人尋味。總之，組合佈局的過程也是解決一系列矛盾的過程，諸如主與次、虛與實、疏與密、大與小、聚與散、露與藏、起與伏、險與穩、呼與應、開與合等，必須靈活運用藝術辯證法，正確處理好這些矛盾關係。

另外，不論是哪種形式的山水盆景，其坡腳的處理非常重要，不可隨意馬虎。坡腳是山體與水面的交接處，山曲水折才縈回，水岸線的蜿蜒曲折，可使空曠、靜止的水面產生流動的感覺，整個畫面就活了起來，水隨山轉，山依水活。故水岸線的處理應避免呆板平直、無所變化的狀態出現。

（五）膠　合

膠合前需把所有的石料用硬刷刷洗乾淨，以增加膠合牢度。膠合可以使幾塊小石料拼合成一塊大石料，也可使幾塊零亂的山石拼合成高低起伏的群峰狀，使其成為一個整體。最終使作者創作定型的山石景象固定起來，永久保存。

膠合的最佳材料是水泥、細砂加上適量的107膠水。膠合前根據石料不同顏色，摻入部分顏料，使水泥色彩儘量與石料色彩相吻合。也可用石料的細鋸屑撒在水泥外面，使水泥接縫不易看出。膠合時外露的水泥，可用毛筆蘸水刷洗乾淨。

　　膠合時，依照盆面大小剪一張紙，浸濕後貼於盆面上，以防山石與盆底黏住。然後將佈局定型的山石放在紙上，並作記號，以免膠合時弄亂。膠合順序為先大後小，由後至前，由裏及外。硬石類石料在膠合時要注意留出適當的洞穴，以便栽種植物。膠合後的石料，宜放於陰處讓水泥自然凝固，不要震動，並常灑水。

（六）植物與配件

　　植物點綴與配件安置是豐富作品內容、表情達意的一個不容忽視的重要環節。中國畫論中有「山以林木為衣，以草木為毛髮」「山之體，石為骨，樹木為衣，草為毛髮，水為血脈……寺觀、村落、橋樑為裝飾也。」之說。較為形象地說明了植物、配件與山體之間的整體關係。如果山石上沒有一點植物點綴，那就成了毫無生機的荒山禿嶺，令人乏味。同樣，自然山水與人的活動也是分不開的，如全部景物中沒有一點的人、亭、塔、船等配件，就會顯得氣氛冷清，山寂地疏，缺少生命活力。因而在山石

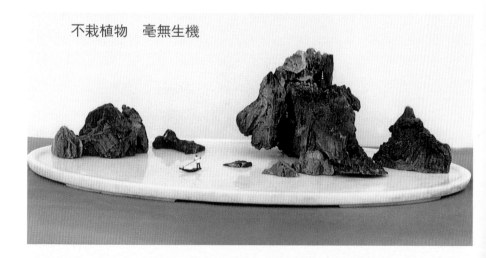

不栽植物　毫無生機

中點綴植物與安置配件可以使畫面產生情趣盎然的勃勃生
機，可以幫助表現特定的題材，增添作品的觀賞內容，加
深作品的含意。使作品產生一種親近、自然、和睦、融洽的

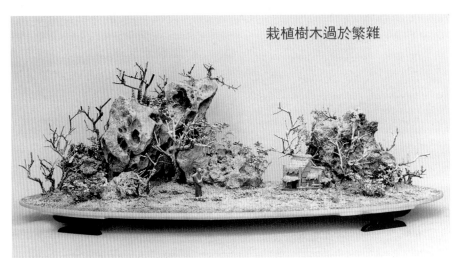

栽植樹木過於繁雜

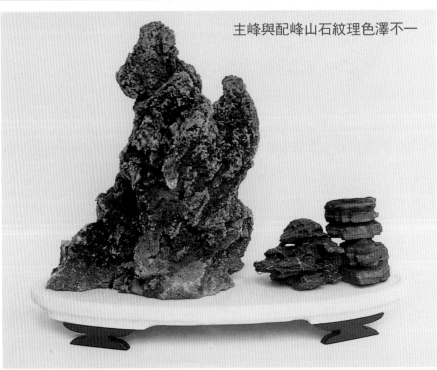

主峰與配峰山石紋理色澤不一

氛圍,這樣作品就容易為欣賞者所接受。所以說山形水勢與植物、配件不可分離,它們之間相互依存而顯其靈妙。

山水盆景的植物點綴要根據題材、山形、佈局以及石種等因素綜合考慮。並要符合自然規律和透視原則。如高聳挺拔的山峰,宜在半山腰栽植懸崖式樹木;山坡丘陵,宜栽植矮小的樹木;而江南土山,則宜以半枝蓮和青苔為主。要掌握近山植樹、遠山種苔;下面大、上面小的透視原則。並做到疏密得當,不可滿山遍佈,遮山擋峰,掩蓋了山峰的秀麗。選擇的植物應株矮葉細,宜小不宜大。中遠景山水要儘量做到「丈山尺樹」的比例關係,有些近景由於是局部的特寫,可作適當的誇張。

山石中的配件安置應「因景制宜」。何處宜亭、塔,何處宜舟、橋,都要服從景物的環境需要。唐代畫家王維在《山水論》中說:「山腰掩抱,寺舍可安,斷岸坡堤,小橋可置。有路處,則林木,岸絕處,則古渡。水斷處則煙樹,水闊處則征帆,林密處則居舍。」這說的是配件位置的安排要合乎生活規律。另外還要注意大小比例,透視關係,以少勝多,露藏得宜。所以一般來說,亭、閣可置山腰間;塔宜置山勢平緩的配峰上,舟楫多置於寬闊水面上;房屋、茅舍應置於山腳坡岸處。

(七)題 名

題名是中國盆景藝術的獨特表現形式。它同中國畫一樣,在作品的立意、構思創作中,或在製作完成後,給作品賦予高雅、貼切、形象、生動、凝練、含蓄的題名。透

過題名，可以擴大和延伸盆景所要創造的藝術境界，起到點明主題，深化意境，引導欣賞，提高作品的思想性和藝術性的作用。一個貼切高雅的題名，可使作品大為增色並能產生意料之外的效果，題名在盆景意境的表現上，起著畫龍點睛的作用。

（八）製作之忌

忌紋理色澤不一

同一盆中山石的紋理和色澤應盡可能地相似，使全景和諧、自然、渾然一體。當動手製作時缺少統一紋理和相似色澤的山石材料時，切勿隨意將其他石料湊合用上。這樣勉強拼湊出來的作品景色會令人感到彆扭而不舒服。

忌滿盆爲患

山水佈局講究虛靈、透氣。注重虛實相生，疏密得當。中國畫論有「畫留三分空，生氣隨之發」的論點。如盆中山石塞滿，山上樹林密佈，就會顯得臃腫、呆板而失去生機。因此峰與峰之間要有過渡空當，盆面要留出適當比例的水面。

忌比例失調

山水盆景是縮小了的山水自然景物在盆中的藝術再現。由於受材料、表現形式等客觀條件的局限，允許有適當的誇張，但一定的比例關係還是要遵循的。山水盆景中各種景物之間的比例協調，能使作品合乎自然情理，起到小中見大的目的。

忌各自為政

　　山水盆景中的主峰與配峰以及栽種的植物等景物，都是一個整體中的組成部分。它們之間應相互照應，顧盼生輝，而不是各自為政的湊合。如主峰傾向一側，配峰不與它呼應，反倒向另一側，形成背靠背的局面，那作品就會缺少完整、緊湊的感覺，作品的整體性也就削弱了。另外植物栽種的方向、位置，配件的點綴等與山峰的朝向均要做到有呼有應，顧盼有情，方能相得益彰。

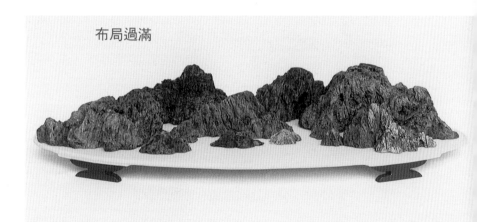

布局過滿

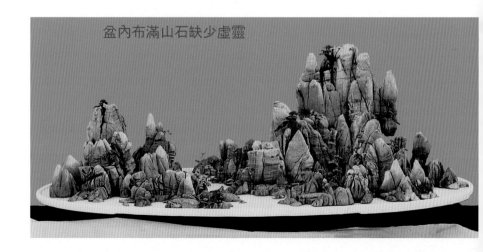

盆內布滿山石缺少虛靈

忌重心不穩

作品在追求動勢時因處理不當往往會產生山峰重心不穩，搖搖欲墜的狀態。這種現象多出現在懸崖式、傾斜式山水中。製作時為避免出現這種狀況，要使主峰的傾斜度適當，不可過之。另可在配峰的處理、植物的栽種上起調節、彌補作用。如主峰朝左邊傾斜，可著意於右邊的配峰和植物，使右邊的分量明顯加重，來取得視覺上的穩定，達到消除重心不穩的現象。

忌山腳平直

一盆山水作品有了山峰險峻奇秀之外，還要有山腳的迂迴曲折變化，才能使整個畫面景觀豐富多彩。山腳與水面相連，由山腳線的曲折多變，可使水面縈回產生動感。如山腳平直，山就如石壁一堵，水就滯而不活，整個畫面則顯得呆板而失去生機。

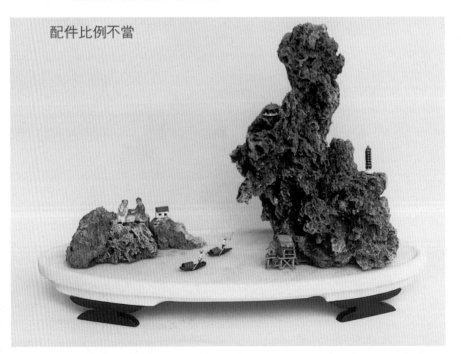

配件比例不當

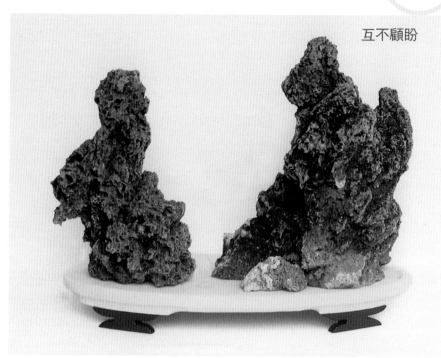

互不顧盼

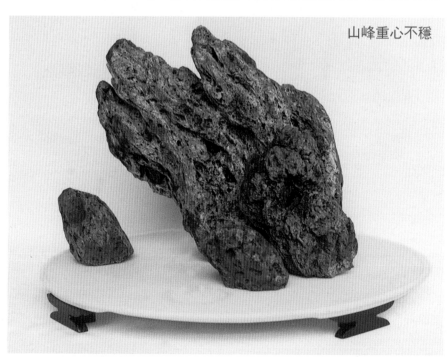

山峰重心不穩

兩峰趨勢相反，各自爲政

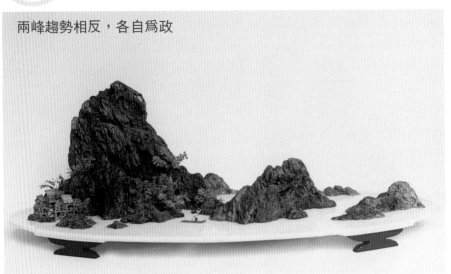

缺少坡腳，水岸線無變化

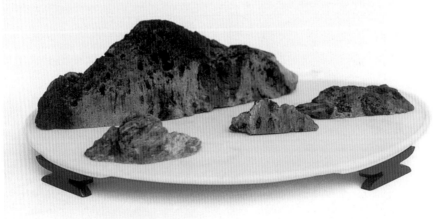

七、各式山水盆景製作圖解

　　山水盆景的製作過程可分為主峰佈局、配峰佈局、坡腳處理、植物栽種和配件安置這麼幾個步驟。本部分將每件作品的這幾個製作步驟，以分解圖的形式逐一介紹，這樣讀者能更快地弄懂學會。圖解畫稿由著名畫家、上海同濟大學王志英教授繪製。王志英先生繪畫技術精湛，深諳盆景造型藝術，擅長用素描來表現盆景藝術魅力，其作品有「畫中奇葩」之稱。他的盆景素描結構精確，層次豐富，線條流暢，剛勁俐落。黑白、虛實、濃淡的應用恰到好處，令人叫絕。這種黑白畫稿的好處還在於能留給讀者想像和創新的餘地。（有O標誌的圖為仲濟南所繪）

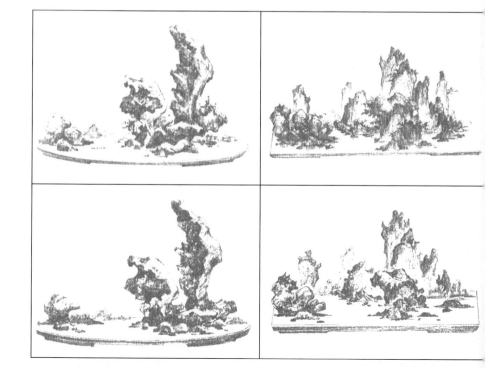

（一）孤峰式

題名：青松倚絕壁

類別：山水盆景類　水石型　孤峰式

石種：硬石類　斧劈石

原作：上海市

製作特點

　　這盆孤峰式山水選用雄秀兼備的斧劈石做成。盆內孤峰聳立，氣勢險峻，主峰形態奇險，略呈弧形。前面一組配峰安置頗具新意，不落窠臼，山體斜向右側，與剛直的主峰形成強烈的對比，收到了平中見奇的藝術效果。

　　山上種植的五針松繁茂蒼翠，高低錯落，鬱鬱蔥蔥。山下矮石相伴，使孤峰顯得穩固。四周水面散置的細小碎石，增加了水岸線的變化，打破一峰獨峙的單調局面。

　　作品剛中有柔，剛柔相濟，孤峰不孤，具有較強的藝術感染力。

1. 主峰佈局

2. 坡腳處理

題名：孤峰摩天

類別：山水盆景類　水石型　孤峰式

石種：硬石類　青灰石

原作：上海市

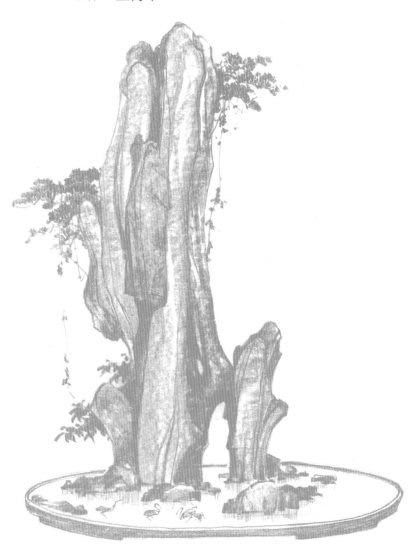

製作特點

作品選用一塊自然成形的青灰石做成獨峰挺立、突兀摩天的孤峰式山水。具有造型簡潔，氣勢雄偉，景物集中的特點。

用做主峰的青灰石線條紋理自然，石身修長，並有自然轉折變化。但不足之處是山峰下部顯得瘦弱一些，穩定感不強。

作者在其右側靠上一塊山石，以彌補其不足。山上兩側栽以茂盛的五針松，給高聳的孤峰增添秀麗之感。孤峰四周水面巧布礁石，並配以仙鶴數隻，嬉水歡歌。站在山腳邊，仰望峰頂，只見孤峰摩天，藤蘿懸掛，山勢險峻，景色壯觀。

1. 主峰佈局

2. 坡腳處理

（二）雙峰式

題名：雙峰爭秀
類別：山水盆景類　水石型　雙峰式
石種：硬石類　祁連山石
原作：上海市

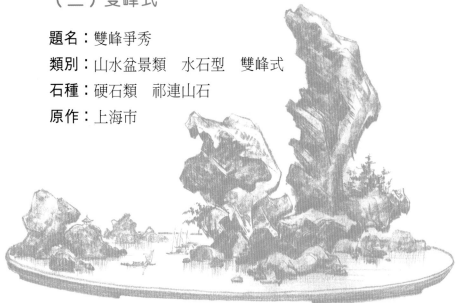

製作特點

　　這件雙峰式山水盆景，一高一低，一瘦一胖，情同手足，相依相伴，組成一幅完整的雙峰畫面。

　　雙峰式山水的佈局同孤峰式，一般多不做配峰佈置，但此作則採用橢圓形盆，將雙峰置於一側，另一邊安排配峰兩組，與主峰遙相呼應。在雙峰的右側中下部位有一懸崖平臺，平臺上置一雙層亭閣，使遊人在此小憩，近可觀雙峰雄峙，遠遙望漁帆點點，使畫面顯得格外生動活潑。

　　岸邊一字兒排列著數艘漁船，漁船後還有一片漁村，村民們正在曬網、炊火、休息，準備下一次的捕魚……

1. 主峰佈局

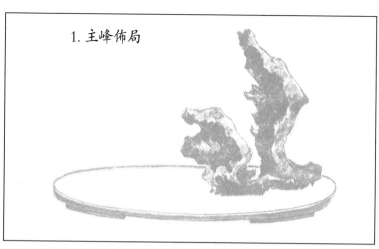

2. 配峰處理

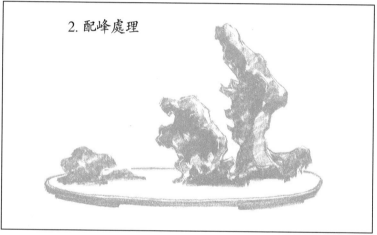

3. 坡腳處理

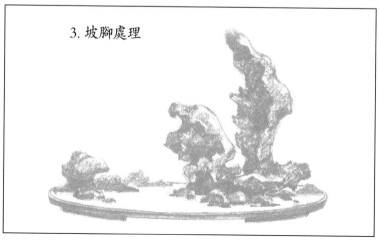

題名：雙峰擎天

類別：山水盆景類　水石型　雙峰式

石種：軟石類　蘆管石

原作：上海市

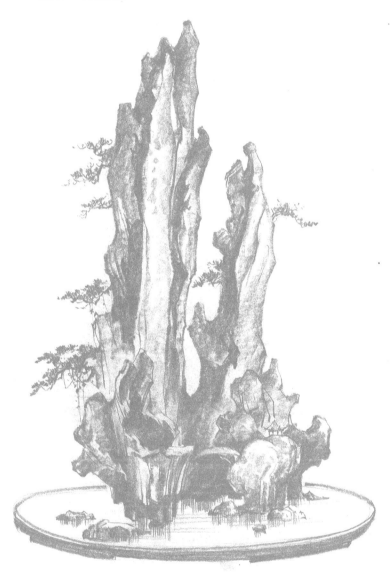

製作特點

作品採用紋理自然的兩塊大小不一的蘆管石拼接而成。整個造型很有氣勢，是一盆典型的雙峰式山水。

兩峰緊緊並立於圓形盆的正中，左峰高峻挺直，似利劍刺向藍天，右峰略低稍瘦，並稍呈弧狀，與左峰並立相伴。似兄妹相見，親熱無比； 又如戀人惜別，低首細語。兩峰的皴紋、山勢等均很協調，加之山腳的鋪墊和山上兩側植物的渲染、烘托，雖由人工組合在一起，但看起來猶如天然生成。

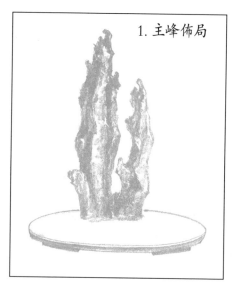

1. 主峰佈局

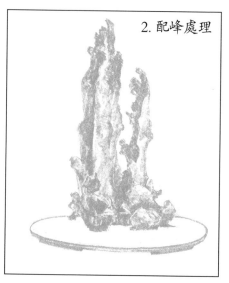

2. 配峰處理

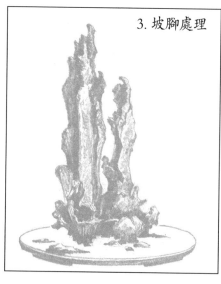

3. 坡腳處理

（三）偏重式

題名：奔崖側勢倚半霄

類別：山水盆景類　水石型　偏重式

石種：硬石類　斧劈石

原作：安徽省安慶市　仲濟南

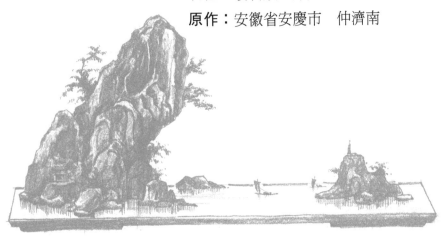

製作特點

　　作品選用雄秀奇峻的斧劈石做主峰，置於盆的左側，約占盆長的三分之一，為作品的主要部分，故山體較為高大，與矮小的配峰相比，體重差別明顯，此為偏重式山水的特點。

　　兩山中間偏後則是一抹遠山，遠山前面留出了大片的水面，波光粼粼，清氣照人，水面虛處，綴以風帆兩葉。山腳部分錯落有致，形成山環水抱之勢。主峰險峻的崖壁上，繁茂的樹木打破了空間單一的局面，使全景畫面極為清爽，明快，對比鮮明，優美和諧。

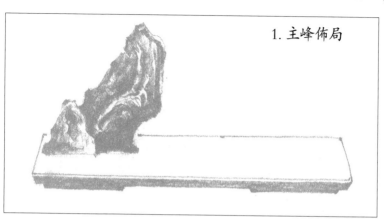

1. 主峰佈局

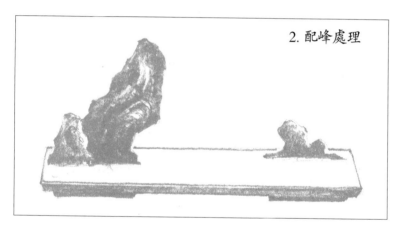

2. 配峰處理

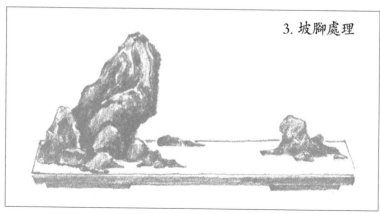

3. 坡腳處理

題名：獨釣寒江雪

類別：山水盆景類　水石型　偏重式

石種：硬石類　英石

原作：上海市　馮舜欽

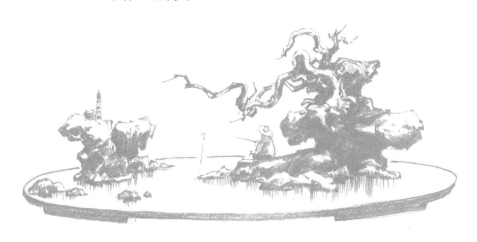

製作特點

作品取唐代詩人柳宗元「千山鳥飛絕，萬徑人蹤滅。孤舟蓑笠翁，獨釣寒江雪。」的詩意，採用偏重式佈局，用英石製成。

但見大雪紛飛，空中絕鳥跡，路上斷行人。天寒地凍，漁翁披蓑戴笠，垂釣於寒江之上。一塊嶙峋奇特的英石上，枯樹虯枝伸向江中，配山上，僧舍古塔依稀可見。所有景物都披上一層白色粉末，銀裝素裹，沉寂冷清。選用的黑色底盆，映襯出雪景更為逼真。灰白色基調中一點紅，蓑笠老翁以醒目的色彩躍入眼簾，突出了漁翁獨釣寒江之詩意。

1. 主峰佈局

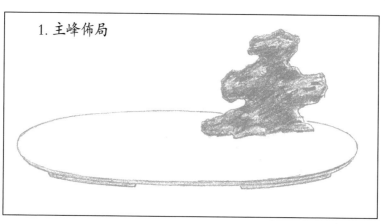

2. 配峰處理

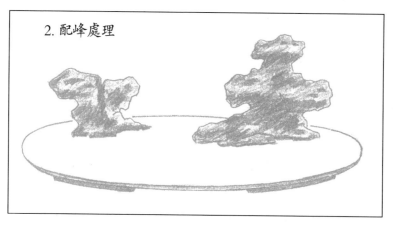

3. 坡腳處理

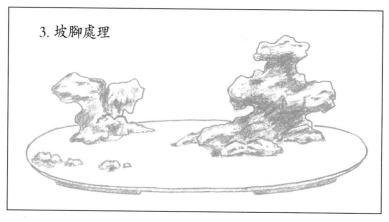

題名：湖光山色入畫圖

類別：山水盆景類　水石型
　　　偏重式

石種：軟石類　砂積石

原作：安徽省望江縣　史景明

製作特點

作品選用砂積石精心雕琢而成，該石為軟石類的一種，可塑性較強。

主峰由整塊石料做成，雄踞於盆左側，並向右方傾斜，至頂部又向回折，形成較強的力度感和動勢。配峰和遠山極為平庸簡單，對主峰起著烘托、陪襯作用。對比之下，主峰愈發醒目，是整個畫面的視覺中心。故作者對此加工花了很大功夫，整個主峰外形勢態變化自然，既玲瓏清秀，又峻峭雄偉。細部紋理採用捲雲皴技法加工，使高聳的山峰猶如朵朵雲彩，上下翻滾，增加了山的動態。皴紋與山石輪廓和諧融洽，渾然一體，增強了作品的藝術感染力。作者還特意在主峰中間鑿出洞穴，使之透氣，避免

了滿悶現象。作品在植物與配件安排上也較為得體，臨水山崖處栽上數枝懸崖式六月雪，與配峰上的古塔遙相呼應。主峰山腳處安以水榭亭閣，配峰與遠山之間置以小橋，使人可涉足以遊遠山。

畫家在藝術再創作時，適當將主峰右移，並在左前盆沿壓上一塊小石，使整個畫面顯得更加均衡、生動、完美。

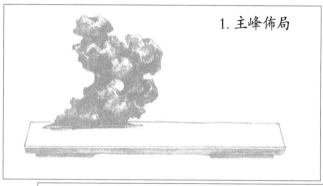

1. 主峰佈局

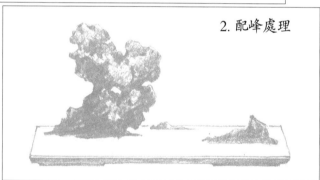

2. 配峰處理

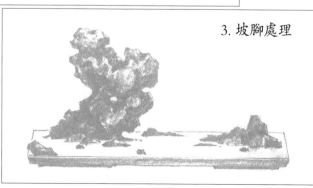

3. 坡腳處理

題名：巉岩峻峭
類別：山水盆景類　水石型　偏重式
石種：山石代用品　木炭
原作：上海市

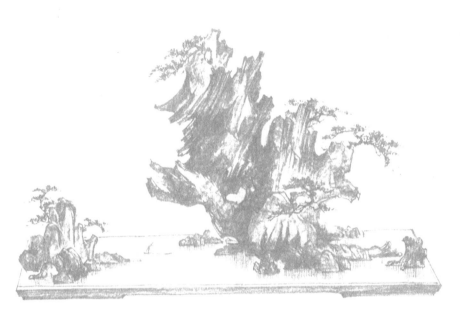

製作特點

作品選用一塊形態奇特的木炭替代山石。木炭色澤墨黑，有光澤，吸水性能也較好，做成的山水盆景別具一格。

盆中主峰高聳險峻，巉岩疊嶂，氣象萬千，偏於右側。山上樹木蔥蘢，生機盎然；山下淺坡臨水，變換自如。左側的配峰低矮平淡，與主峰正好形成鮮明對照。全

景中配件安置極少，只在江中放一扁舟，起點綴之意。

　　整個作品給人的印象是「雄、秀、險、奇」，具有海派盆景的鮮明特色。

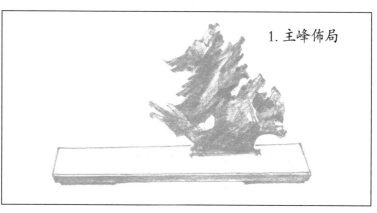

1. 主峰佈局

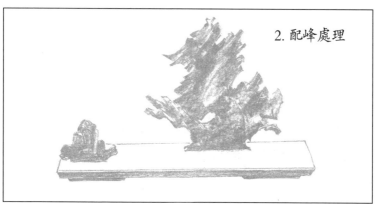

2. 配峰處理

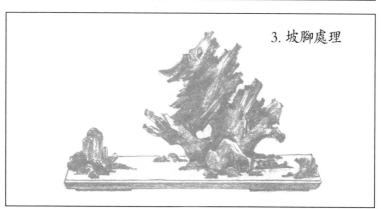

3. 坡腳處理

題名：清漓行

類別：山水盆景類　水石型　偏重式

石種：軟石類　砂積石

原作：廣西壯族自治區陽朔市　秦犇翊

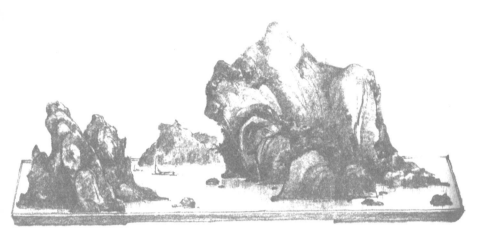

製作特點

　　作品選用軟石類中易生苔蘚、易雕琢的砂積石造型，該石對表現山清水秀的漓江風光極為適宜。作者長期生活在「山水甲天下」的自然環境中，對表現桂林山水風光有獨到見解。

　　盆中山峰平地拔起，形態萬千，峰巒圓渾，青翠吐綠，水面清澈，明潔如鏡，蜿蜒曲折。正如唐代詩人韓愈詩：「江作青羅帶，山如碧玉簪。」

　　作品佈局簡潔合理，畫面清新幽雅，欣賞之餘，彷彿置身於美麗的桂林山水之中，令人陶醉。

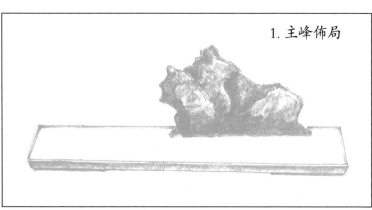

1. 主峰佈局

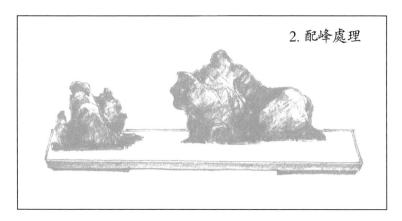

2. 配峰處理

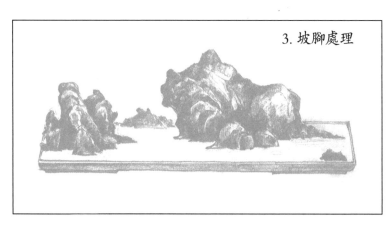

3. 坡腳處理

題名：層嶺幽趣
類別：山水盆景類　水石型　偏重式
石種：硬石類　千層石
原作：上海市

製作特點

作品採用自然紋理橫生的千層石置景。盆中的山嶺不高，但從山麓到山嶺，一層一層的折帶皴紋使山勢呈現出別具一格的神韻，令人見景生情，百看不厭。

偏重式山水的主峰與配峰一般都明顯分開，中間空出大片水面。而此作的新穎之處在於配峰與次峰之間由一石橋相接，使主、次、配峰連成一體。

遊人可從左側山坡起步，經配峰上石橋，過次峰，再下山然後攀登主峰，全景歷歷在目。石橋下碧流潺潺，扁舟蕩漾。次峰頂上的古亭，使人未上山嶺，就覺得前方是個好去處。人在亭中，上可遙望主峰蒼嶺聳立，勁松參天，下可欣賞石橋流水，輕舟蕩漾。使人樂而忘返，依戀不捨，沉醉在一片自然美景之中。

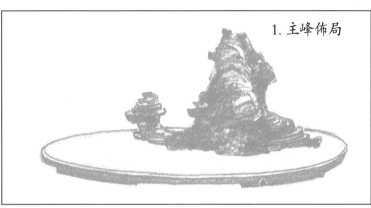

1. 主峰佈局

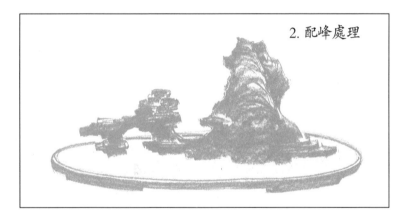

2. 配峰處理

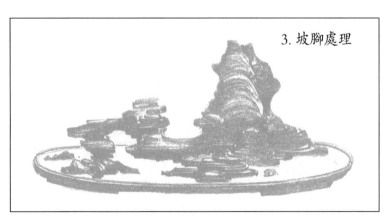

3. 坡腳處理

題名：南海風雲
類別：山水盆景類　水石型　偏重式
石種：硬石類　千層石
原作：上海市

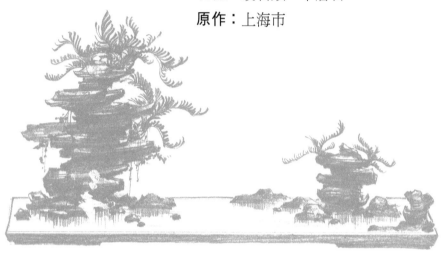

製作特點

作品構思新穎，手法獨到。遼闊的海面上，千層石山巍然屹立，蒼翠剛勁的鐵樹滿布石上，枝葉婆娑，給人以耳目一新之意。

作品以偏重式佈局，主山居左側，向右邊傾斜具一定動勢，四周大小礁石點布。隔海相傍的配山低矮，前後礁石安排錯落，層次豐富。細觀全景：山靜、水平、雲盡，一派風平浪靜的自然景色。但當您看到「南海風雲」的題名時，定會想到，天有不測風雲，說不準什麼時候，烏雲捲著巨浪，狂風呼著暴雨會毫不留情地撲向這寧靜的海邊。這山和樹，將迎接一場暴風驟雨的洗禮、考驗……

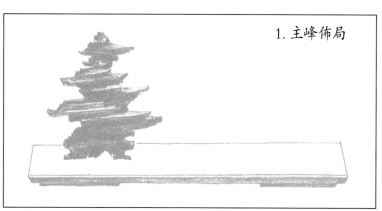

1. 主峰佈局

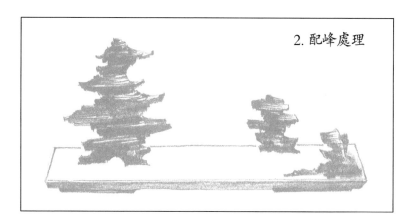

2. 配峰處理

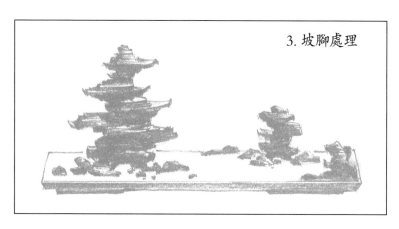

3. 坡腳處理

題名：赤壁泛舟

類別：山水盆景類　水石型　偏重式

石種：硬石類　龍山石

原作：安徽省安慶市　仲濟南

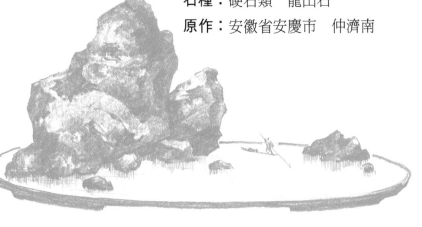

製作特點

作品的主要特點是簡潔、自然、明快。全景用兩塊山石構成主景，配以小石數塊，舟、亭一二，寥寥幾筆，即成山景。作者試圖透過這種簡潔自然的神韻，給人以舒暢的感覺。

主峰置盆左側偏後，在其右側配一石塊，低於主峰。兩石一主一次，緊靠一起，山勢趨向起伏，崖壁陡峭，穩如故壘，矗立在波光粼粼的江邊。主峰下面，三塊小石緊依山底而置，形成山麓坡腳臨江。山體增加了前後層次變化，形成了左右懷抱之勢，山崖雖然形勢峭拔，但仍有平緩鬆弛之處。配峰置盆右側，形成江中渚洲。在這小洲四周，空出了大片的水面，這空曠的水面之所以不顯得空蕩無物，與江中兩塊小碎石的安置有關。作山水畫講究留有

一定的空白，這空白在山水盆景中就是水面。山體是實，水面為虛。山水製作講究虛中不虛，實中不實的變化關係。觀賞者在欣賞和領略了峰巒雄奇壯麗的景色後，還可從浩渺無際的水面上得到遐想的空間。

水面上一船夫撐舟，在月光浮動的江中，迎著赤壁，逆流而上，欣賞之際，可以使人想起宋代文學家蘇東坡泛舟夜遊赤壁時所寫下的優美詩篇：「大江東去，浪淘盡，千古風流人物。故壘西邊，人道是三國周郎赤壁。亂石穿空，驚濤拍岸，捲起千堆雪。江山如畫，一時多少豪傑！」吟詩賞景，別有情趣。

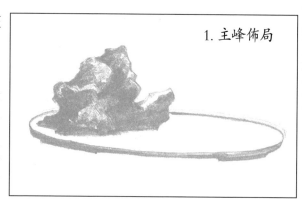

1. 主峰佈局

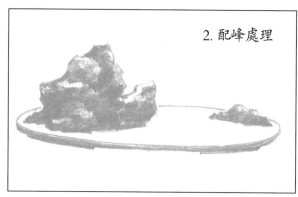

2. 配峰處理

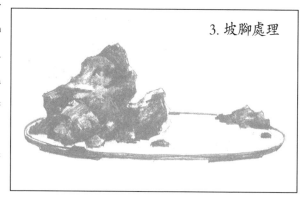

3. 坡腳處理

題名：沙漠之舟

類別：山水盆景類　旱石型　偏重式

石種：硬石類　千層石

原作：上海市

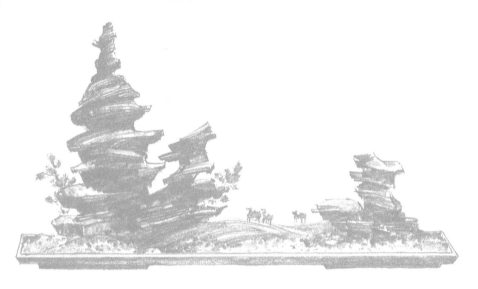

製作特點

這是一盆採用千層石製作的旱石盆景。作品展現的是一派廣袤神秘的沙漠景色，盆中以千層石做山景，兩座山峰，一高一矮，緊靠一起置盆左側，右邊配石為輔，形成偏重式造型。盆面鋪滿細砂，呈起伏流水狀。盆間點綴的駱駝，正從遙遠的沙洲遠涉而來。山邊植以耐旱性極強的仙人掌類植物，喻示著此景所要表現的特定環境。

欣賞此景，把人們的思緒帶到了浩瀚無邊，駝鈴聲聲的塞北沙漠之中。

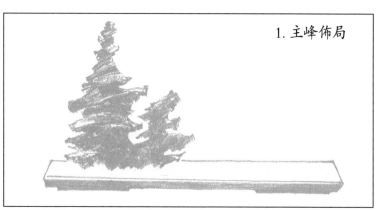

1. 主峰佈局

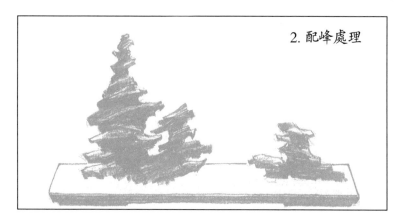

2. 配峰處理

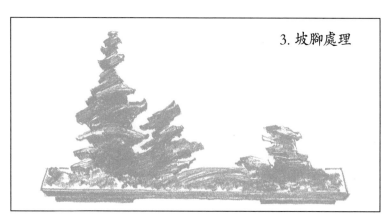

3. 坡腳處理

（四）懸崖式

題名：鷹嘴岩

類別：山水盆景類　水石型　懸崖式

石種：硬石類　靈璧石

原作：江蘇省靖江　錢建港

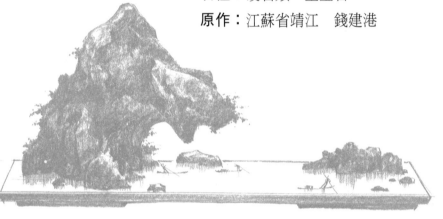

製作特點

作品選用中國傳統名石靈璧石加工製成，該石呈深灰色，外形線條柔和圓渾，叩之音脆如金屬聲。作者充分利用了石料原有的自然形態，巧作佈局，以簡馭繁，使這件懸崖式山水盆景簡潔大方，險中有穩，清新活潑，氣韻生動。足見作者加工技藝之高超。

主峰是一塊天然形態的懸崖狀石，由左側伸向江中，勢態奇突險峻。在懸崖之下安置了一塊平矮小石作填充之用，使伸出的懸崖之險得到緩解。右側的配峰極為平淡中庸，正好反襯出懸崖主峰的險、奇之美。江中漁船上的船夫，姿態各異，惟妙惟肖，更增添了幾分生活情趣。

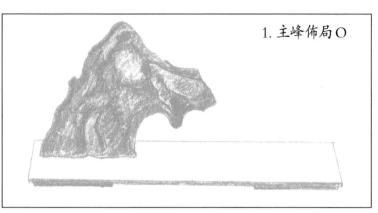

1. 主峰佈局○

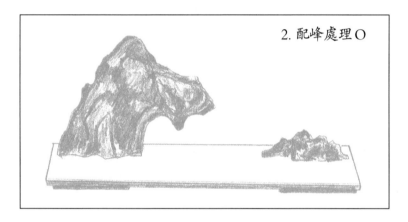

2. 配峰處理○

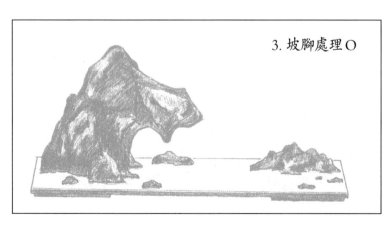

3. 坡腳處理○

題名：危崖塔影

類別：山水盆景類　水石型　懸崖式

石種：軟石類　浮石

原作：安徽省安慶市　仲濟南

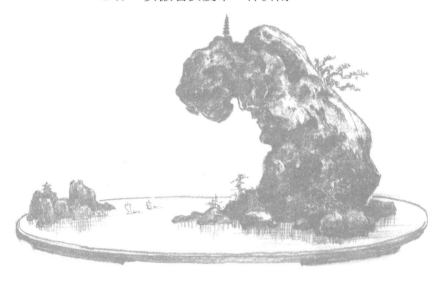

製作特點

　　此懸崖式山水是用軟石類中極易雕琢的浮石加工製成。具有峭壁陡峻，雄渾險奇，景色壯觀的特點。

　　製作懸崖式山水，由於一味強求懸崖氣勢而極易產生懸崖傾斜過分，重心不穩的弊端。此作為避免這一現象，將懸崖主峰做成半月形狀，下部的坡腳延伸方向與主峰斜出的方向一致，坡腳順主峰由高漸低，起伏下降，逐漸延伸至江邊。坡腳給懸崖作填充，故而產生一種危而不倒，險中有夷的感覺。懸崖與古塔，風帆與小亭，一動一靜，動靜相襯。作品避免了呆板乏味，而顯得生動活潑，極富氣勢。

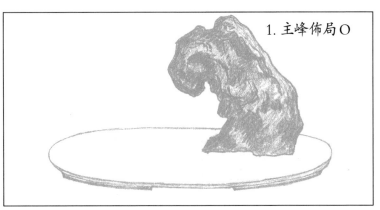

1. 主峰佈局 O

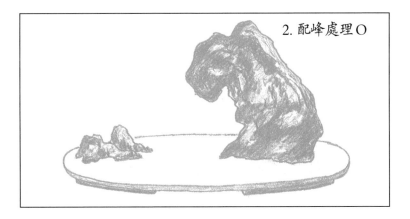

2. 配峰處理 O

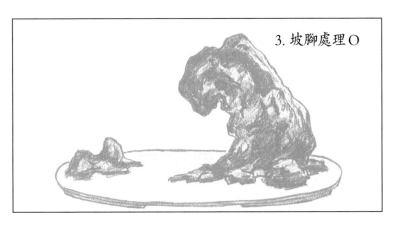

3. 坡腳處理 O

題名：懸崖垂青

類別：山水盆景類　水石型　懸崖式

石種：硬石類　英德石

原作：上海市

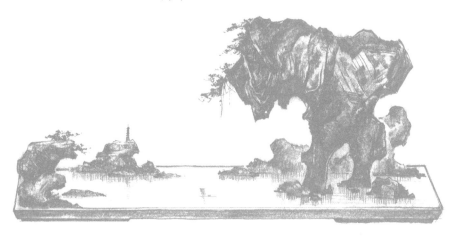

製作特點

作品景物集中、洗練、誇張，具有較強的藝術感染力。作者選用一塊自然成形的英德石，作成雙足鼎立、懸崖垂青的主峰形象。粗一看，猶如力拔千鈞的巨人，或似氣壯如牛的鬥士，屹立在大江之畔。

主峰上重下輕，上粗下細，形態險峻、誇張，由於作者在主峰之後恰到好處地安排了兩組次峰，主峰的下部分量得到了加強，以及峰腳前面點綴的小山石，都對主峰起到了彌補作用，使主峰臨水問崖，懸而不倒。左側兩組配峰一前一後，上部的山岩均向右側伸展，與懸崖主峰相互照應，相互顧盼，使得整個畫面極為和諧、融洽、自然。

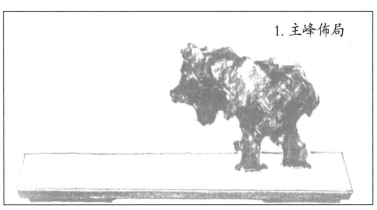

1. 主峰佈局

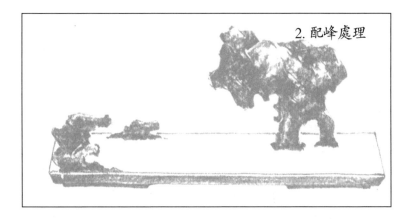

2. 配峰處理

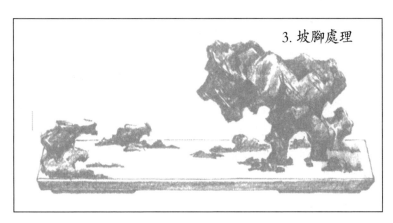

3. 坡腳處理

題名：水光崖影

類別：山水盆景類　水石型　峽谷式

石種：硬石類　龜紋石

原作：江蘇省揚州市

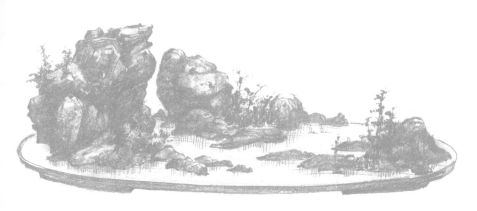

製作特點

　　此作佈局形式很有特色，在盆的左右兩側前面安排主峰與配峰，在兩峰正中與後面安排次峰，成三足鼎立狀，並用礁石坡灘向中間延伸，若連若離。形成主峰與次峰對峙，絕壁峭崖成峽谷，中貫江水一線天。

　　作品採用龜紋石作山，山上遍植小葉石榴，江水從左後側向前至中間後又拐向右後側，逶迤曲折，兩岸層巒疊嶂，浮雲蔽日，晴初霜旦，林寒澗肅，猿猴啼喚，空谷傳響。觸景生情，不覺令人想起唐代詩人李白的詩篇：「朝辭白帝彩雲間，千里江陵一日還，兩岸猿聲啼不住，輕舟已過萬重山。」令觀者彷彿身臨其境，眼觀峽景，耳聞猿聲，逐浪快駛，意境幽婉。

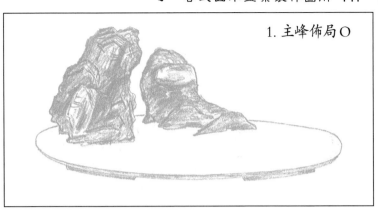

1. 主峰佈局○

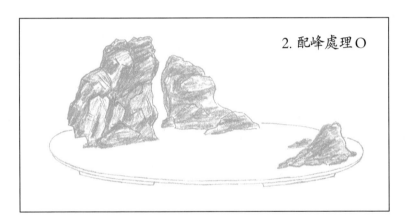

2. 配峰處理○

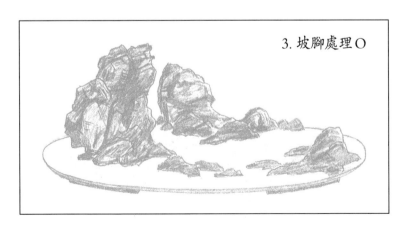

3. 坡腳處理○

（五）峽谷式

題名：輕舟出峽
類別：山水盆景類　水石型　峽谷式
石種：硬石類　斧劈石
原作：安徽省安慶市　仲濟南

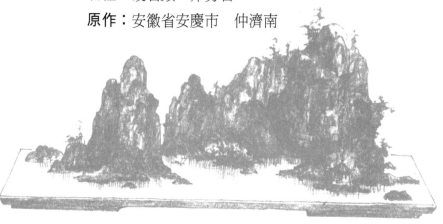

製作特點

作品採用斧劈石做成峽谷式佈局，在長方形盆中，用兩組陡峭的山峰左右並立，中間形成峽谷。在佈局上似有悖常規，主峰置於正中並向右側延綿，面壁直立，佔據了盆的三分之二。配峰稍低於主峰，但又高於與其緊靠的山峰，這樣在全景外輪廓線上呈現出起伏變化狀態。

兩組山峰峭壁對峙，靠得很近，兩邊山腳水岸線處理得較為成功，形成前寬後窄曲折多變的峽谷水面。峽谷之中，一葉扁舟頂著洶湧澎湃的江水，破浪而出。增加了峽谷山水險峻、崢嶸浩蕩的氣勢。江面上點置礁石險灘，符合峽區水流湍急、暗礁密佈的自然景象。

1. 主峰佈局O

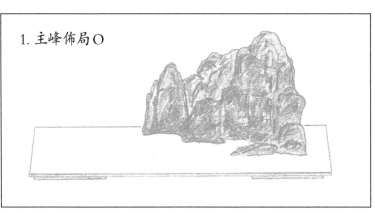

2. 配峰處理O

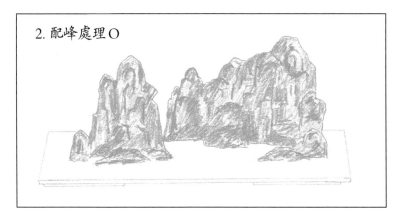

3. 坡腳處理O

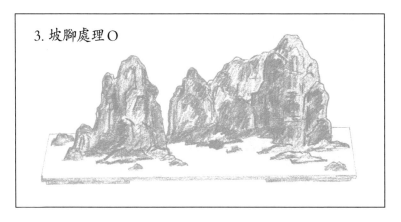

題名：清漓秀嵐

類別：山水盆景類　水石型　散置式

石種：軟石類　浮石

原作：安徽省安慶市　仲濟南

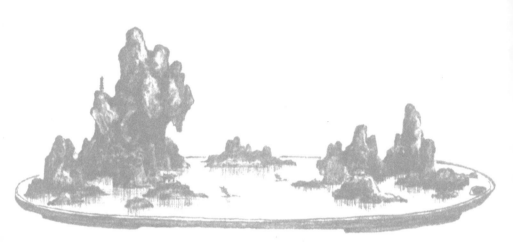

製作特點

　　此作由多組山峰組成全景，山峰多而不亂，變化有序。峰巒圓渾低矮，佈滿青苔，一片翠綠，生機盎然，山峰倒映在一江碧澄的春水之中，景色絢麗無比。欣賞此景，猶如身臨灕江山麓，陽朔境內。足不出戶，桂林山水甲天下的旖旎風光盡收眼底，趣味無窮。

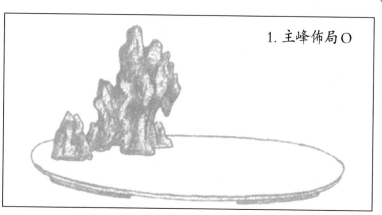

1. 主峰佈局○

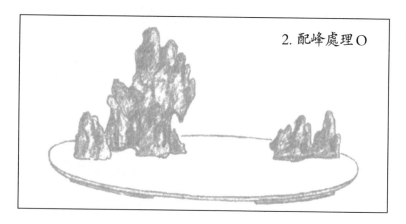

2. 配峰處理○

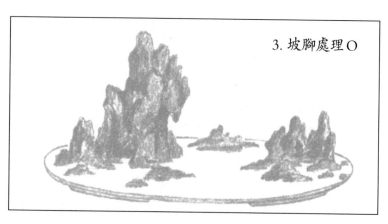

3. 坡腳處理○

題名：小橋橫臥碧波靜
類別：山水盆景類　山石型　散置式
石種：軟石類　砂積石
原作：安徽省安慶市　仲濟南

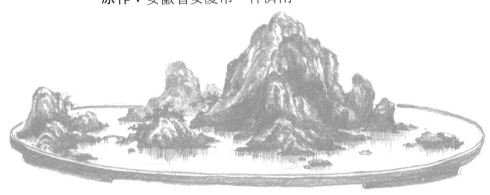

製作特點

作品以清麗俊秀，精巧細膩的藝術特色取勝。作者採用數塊砂積石，略作剪裁，精心佈局，巧於雕琢，寥寥數筆，勾勒出一幅青山綠水，小橋人家的江南春色圖。

盆中山峰不高，但錯落有致，水面不大，卻蜿蜒曲折。粗略一看，山勢一般，不覺得有多大的引人之處。但細加咀嚼，會發現此中韻味豐富，饒有情趣。尤其在山腳和水岸線的處理上，極為成功。

作品的重心在右側略偏中，山峰圓渾滋潤，皺紋自然豐富，形成主峰。與之相連的近山俊秀、清晰，遠山隱約、朦朧。並用一竹橋使左側一組山峰連成一體。盆中的河水蜿蜒於群山之中，至盆右側邊才頓覺水面開闊，視野豁然開朗。恰到好處的點石，增添畫面虛靈的感覺，山上

青翠的苔蘚和樹木，春意盎然，生機勃勃。

　　全景對配件的應用惜墨如金，僅用了一橋，無人、無船，一片寂靜，反倒令人覺得自然、簡潔、明快。

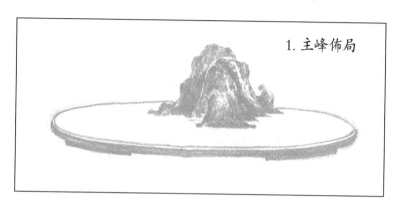

1. 主峰佈局

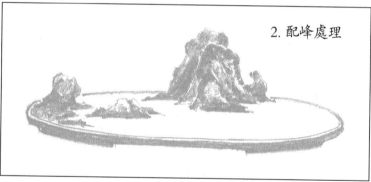

2. 配峰處理

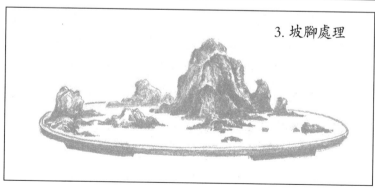

3. 坡腳處理

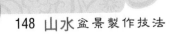

（六）散置式

題名：山光水色醉人心
類別：山水盆景類　水石型　散置式
石種：硬石類　礁石
原作：上海市

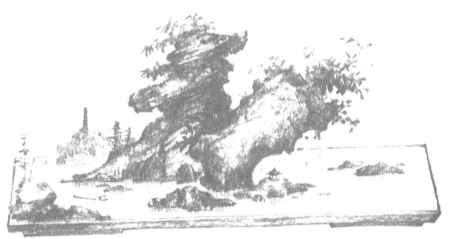

製作特點

作品選用兩塊形態峻峭的礁石作主峰，在主峰四周配以三四組低矮的配峰，佈置成散置式佈局。此作一反常規，將主峰和次峰安排在盆正中。但由於主峰和次峰向右側傾斜壓向一邊，欣賞者的視覺中心便從中間逐漸移向右邊，因而絲毫沒有主峰位居正中而造型呆滯的弊病，足見作者佈局功力不淺。

作品以近景為主、遠景襯托，盆中山崖險峻，坡灘平夷，坡腳的處理極為成功。湖中一用力撐杆的小舟，使靜

止的水面產生流動的感覺。遠處山巒的古塔，近處坡灘邊
的小亭，小船中奮力撐杆的漁夫，點綴著整個畫面，欣賞
者有身臨其境的感覺。

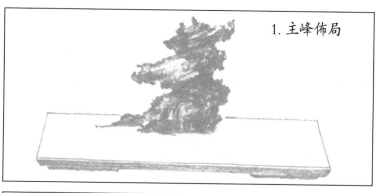

1. 主峰佈局

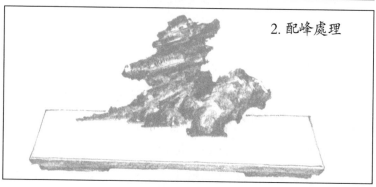

2. 配峰處理

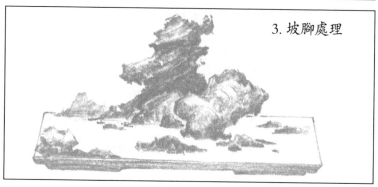

3. 坡腳處理

題名：出冬

類別：山水盆景類　水石型　散置式

石種：硬石類　雪化石

原作：上海市　符燦章

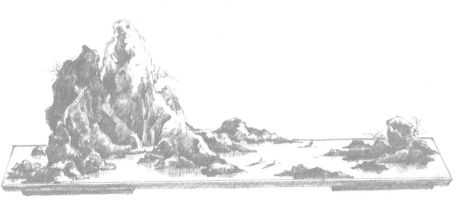

製作特點

作者利用雪化石具有的天然白色紋理，用來製作冬日雪景，取得了事半功倍的效果。

積雪多日的群峰山巒間，枯枝在冷寂淒清的寒風中蕭瑟，冬日的餘暉使積雪逐漸融化，彷彿可以聽到化雪時的滴水聲。部分山體開始露出本來面目。剩餘的皚皚白雪，在陽光的折射下，閃爍生輝。大江之上，扁舟數葉，爭先恐後，夾水遠航，去迎接那春日的到來。不是嗎，大地已漸露春色，新枝嫩芽開始萌動，姹紫嫣紅的春天很快就要來臨了。

作品佈局繁而不亂，聚散結合，圍抱開合，多姿善變。色彩灰白相間，醒目悅人。

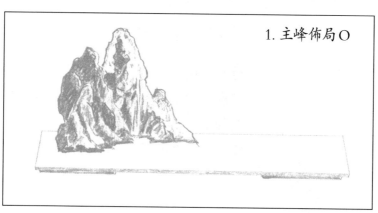

1. 主峰佈局 O

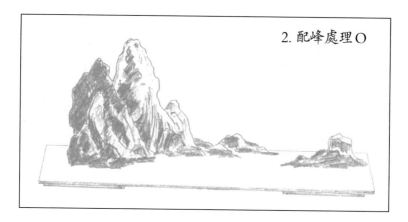

2. 配峰處理 O

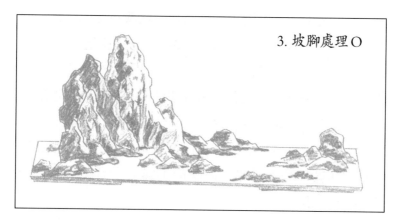

3. 坡腳處理 O

（七）群峰式

題名：無題

類別：山水盆景類　水石型　群峰式

石種：硬石類　錳礦石

原作：上海市

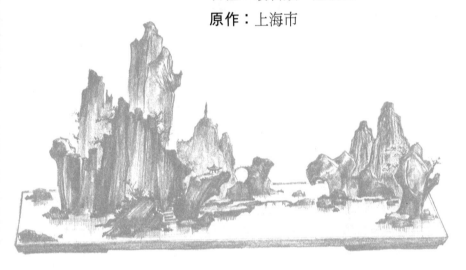

製作特點

作品採用線條挺拔、皴紋剛直的錳礦石做成。在左側的群峰之中，層巒疊嶂，高低險峻，山勢由前至後，一山更比一山高，層次豐富又多變。山間羊腸小徑，直入深山幽谷之中。山崖秀嶺之間，溪水潺流，綠樹成陰，古塔、小亭、石橋，形成一個多層次的風景區，令人流連忘返。

與左側剛直挺拔的群峰相比，右側前面的兩塊配峰外形輪廓卻顯得分外柔和，使整個山峰剛中有柔，剛柔相濟，恰到好處。

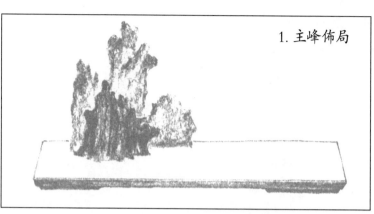

1. 主峰佈局

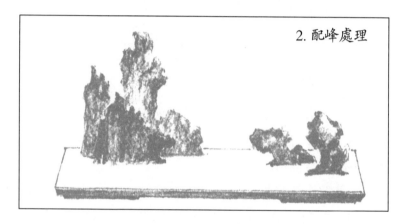

2. 配峰處理

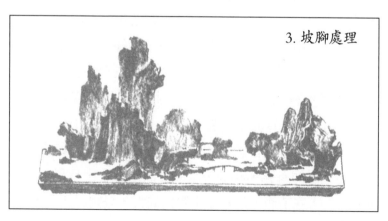

3. 坡腳處理

題名：墨山呈秀

類別：山水盆景類　水石型　群峰式

石種：山石代用品　木炭

原作：上海市

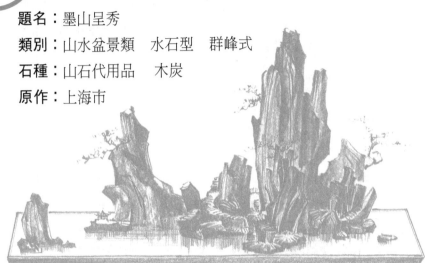

製作特點

這是一盆以山石代用品木炭製成的山水佳作。木炭呈墨黑色，吸水性強，皺紋如自然木紋，用它製作的山景有其獨特的欣賞價值。

作品採用群峰式佈局，盆中層巒疊嶂，高矮相連，前後交錯，整個山體形態佈置得極為相宜。眾山峰中，以右側高聳者為主，山勢雄秀兼備，氣度不凡。其餘山峰為輔，呈眾星拱月之勢。左側臨江邊一山峰略傾向水邊，山下有一望亭，與左前角小配峰相呼應，既有向左的奔趨之勢，又有向右的回轉顧盼之情。此峰的造型取勢極為活潑，整個畫面顯得非常生動。

山坡間，登山拾級繞山起伏，隱約可見。山峰上，綠樹舒展，偃仰有姿，映襯著水墨般的山峰。山呈墨黑，樹顯翠綠，水底清澈，色彩變化對比較大，景物鮮明生動。

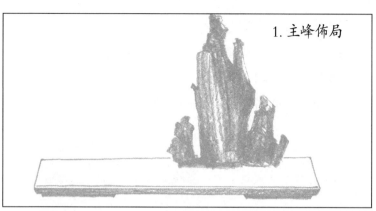

1. 主峰佈局

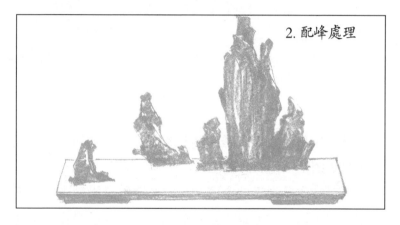

2. 配峰處理

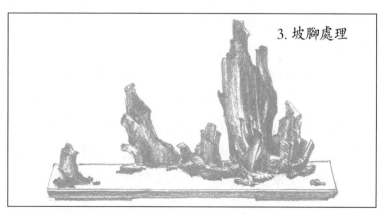

3. 坡腳處理

題名：五千仞岳上摩天

類別：山水盆景類　水石型　群峰式

石種：硬石類　斧劈石

原作：安徽省安慶市　仲濟南

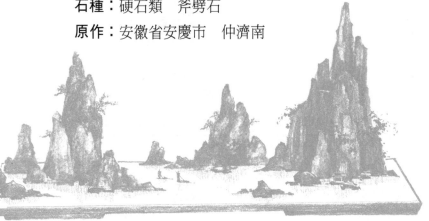

製作特點

　　這件作品以峻峭、雄秀為基本特色，表現的主題是江河萬里、峭壁千仞的壯麗山河。

　　盆景製作，常汲取中國古代詩歌中的藝術精華，以千古絕句作主題，立意構思進行創作。這件作品是作者根據南宋詩人陸游「三萬里河東入海，五千仞岳上摩天」之詩意而創作。

　　作品選用適於表現險峰峭壁、雄秀兼備的斧劈石製成。採取高遠、深遠結合的表現手法，在立面與平面上形成兩組不等邊三角形。峰岳之間高矮相疊，前後錯落，富有變化。諸多山峰以豎線為基調，以緩坡求變化，突出仞岳之峻峭，不致平滯呆板。水面上散佈小礁與舟楫，使之虛中見實。兩組山峰中間空出水面，形成大河之水由上而

下奔流不息之勢。在右側盆邊配上一組低山，其間的水面又形成大河的支流。這樣處理，豐富了迂迴曲折的水岸線，避免了山腳的平直無變之忌。

縱觀全景：群山崢嶸，巨岳撐天，青山相對，長河貫地。峻峭的主山與後山連綿蜿蜒，形成百里之遙的透迤氣勢。幾座山峰，均由多塊陡峭山石組成，層次豐富，繁而不亂。

1. 主峰佈局〇

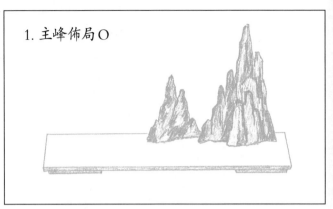

2. 配峰處理〇

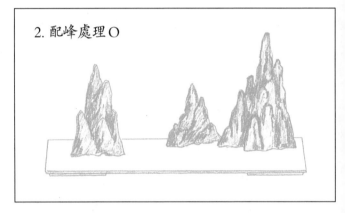

3. 坡腳處理〇

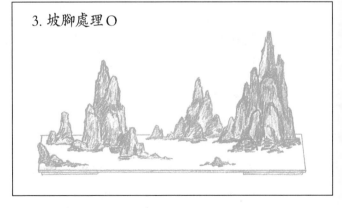

題名：臨江神女

類別：山水盆景類　水石型　群峰式

石種：硬石類　鐘乳石

原作：上海市

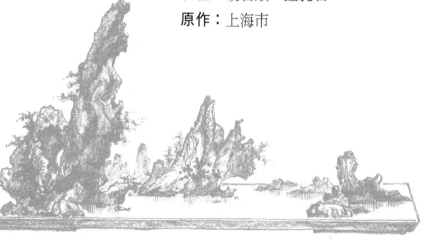

製作特點

作者利用一塊自然成形的鐘乳石做成臨江神女姿態，亭亭玉立於長江邊，形成主峰，其姿態綺麗脫俗，超然卓立，格外引人注目，與它相鄰的次峰位居盆中間，奇峰突兀，怪石嶙峋，峭壁屏列，綿延不斷，與主峰形成深不可測的峽谷。在主次峰的前側，特意空出大片的水面，以產生虛靈的感覺。水面上配以數塊矮石，以烘托主峰的高聳氣勢。

全景高低相宜，主次均衡，象形主峰醒目、奇峻，造型佈局較為成功。尤其是主峰下面伸出一懸崖平臺，上置望亭，使人可以從亭中遠眺。前觀江水如波，寬闊無邊；後看峽中激流滾滾，洶湧澎湃。兩種景觀，盡收眼底。

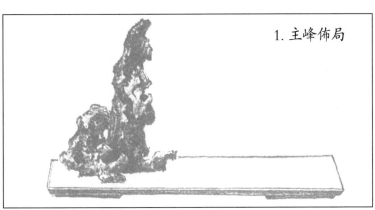

1. 主峰佈局

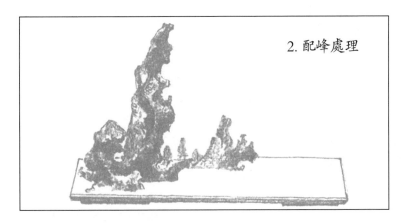

2. 配峰處理

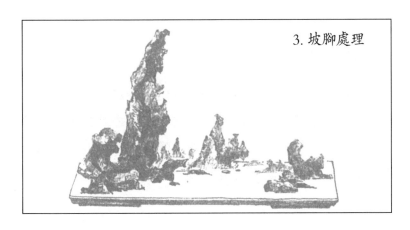

3. 坡腳處理

題名：碧水青峰

類別：山水盆景類　水石型　群峰式

石種：軟石類　浮動石

原作：上海市

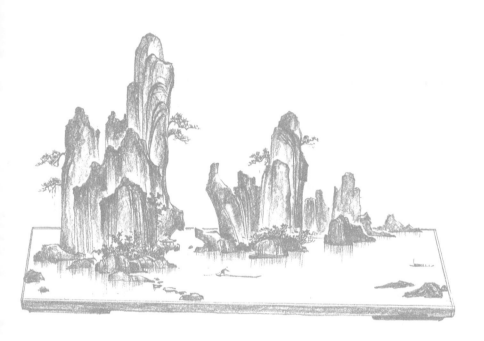

製作特點

　　這件群峰式山水的特點是用盆相對較寬，從而可以在佈局時前後安排有較大的餘地。盆中群峰都靠盆後側，盆前面空出大片的水面，山水掩映，峰巒呈秀，碧水蕩漾，群峰生輝。全景構圖以疏朗、明快、雄秀兼備取勝。

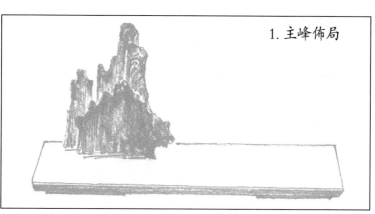

1. 主峰佈局

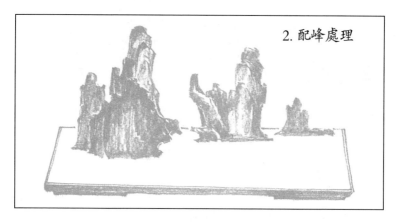

2. 配峰處理

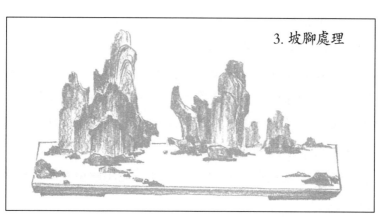

3. 坡腳處理

題名：峰巒疊嶂

類別：山水盆景類　水石型　群峰式

石種：軟石類　砂積石

原作：上海市

製作特點

作品展現的畫面極為雄渾、壯麗。但見盆中山峰高低參差，前後相疊，山上林木蒼翠，繁茂幽深。水面穿插於山峰之間，潺潺流動，群峰競秀，山重水複。

群峰式山水多由多塊山石組成，盆中峰連峰，山連山，左右山脈重疊，前後層次豐富。佈局時最易出現滿悶臃腫現象，而此作由於峰與峰之間處理的間隔有序，疏密得當，加之水面的曲折縈回，深不可測，從而使作品於厚重、茂實中見虛靈、清幽，很好地表現出層巒疊嶂的自然景觀。

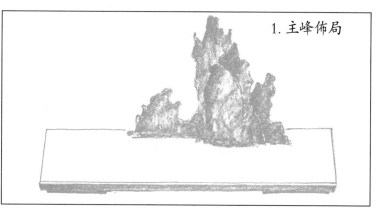

1. 主峰佈局

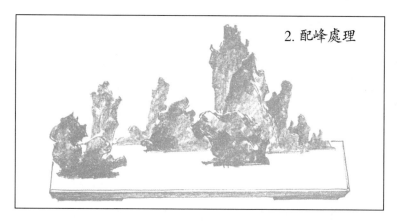

2. 配峰處理

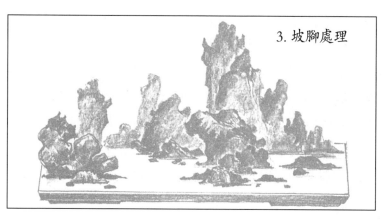

3. 坡腳處理

（八）象形式

題名：獅岩泊舟

類別：山水盆景類　水石型　象形式

石種：硬石類　英德石

原作：上海市

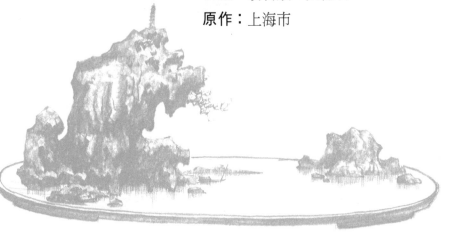

製作特點

　　作者採用數塊英德石，略作剪裁，巧於佈局，一件象形式山水便躍然盆中。左側主峰外形似雄獅偃臥，昂首扭向右側，臨崖邊伸展的樹枝，恰如其唇邊鬍鬚撩撥湖水。尾部微微上翹，與上邊頭部呼應。主峰的左側有一小石相靠，觀其形，又似剛出世不久的幼獅，既膽怯又害怕，只有緊緊依偎著母獅，彷彿世界才安寧，心境才平靜。

　　象形式山水製作講究天然神韻，忌諱人工痕跡，巧在似與不似之間。過於逼真反倒失去自然，這件作品的成功也在於此。

1. 主峰佈局

2. 配峰處理

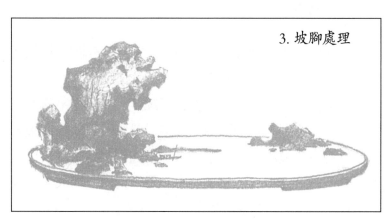

3. 坡腳處理

題名：母子情
類別：山水盆景類　旱石型　象形式
石種：硬石類　鐘乳石
原作：上海市　殷子敏

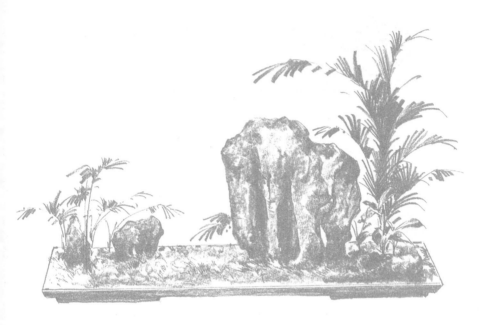

製作特點

作品以一大一小兩頭象為主景，配以常綠植物觀音竹、旱傘草等，組成熱帶叢林景象。

作者藝術功底深厚，造型技藝嫺熟，善於從平淡的石材中發現、挖掘。盆中兩頭大象均以鐘乳石做成，此鐘乳石原無特色，但經作者稍事加工，便成栩栩如生的大象形態。象作山，山似象，一大一小，母子情深，構成了一幅自然氣息濃鬱的原始叢林景象。

1. 主峰佈局〇

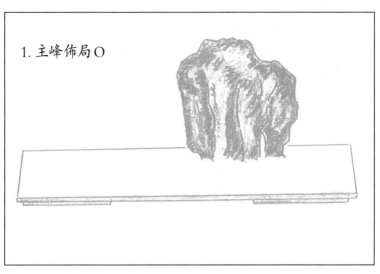

2. 配峰處理〇

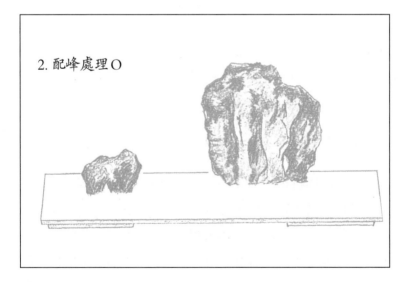

題名：神州第一雲

類別：山水盆景類　水石型　象形式

石種：硬石類　鐘乳石

原作：山東省棗莊市　杜丘

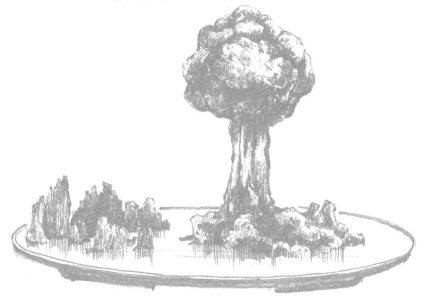

製作特點

作品題材新穎，構思巧妙，在山水盆景的製作中融入了強烈的時代氣息，令人耳目一新。

作者利用石料的天然形態酷似原子彈引爆時的蘑菇雲狀，因材施藝，巧於製作，在咫尺盆中成功地展現了中國第一顆原子彈試爆成功的壯麗場面，熱情謳歌了中國國防科技的卓越成就。

作品場面壯觀，氣勢恢弘，在古老的盆景藝術表現現代題材，貼近時代脈搏的探索中，做了有益的嘗試。

1. 主峰佈局○

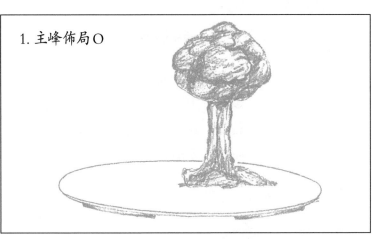

2. 配峰處理○

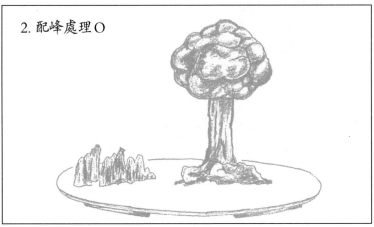

3. 坡腳處理○

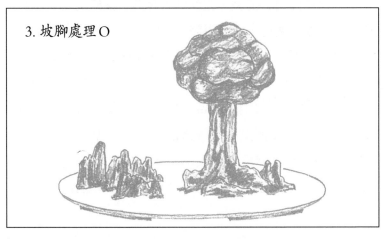

（九）傾斜式

題名：仰天突兀
類別：山水盆景類　水石型　傾斜式
石種：硬石類　龍山石
原作：安徽省安慶市　仲濟南

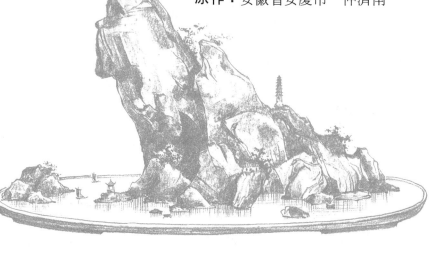

製作特點

作品採用傾斜式造型，主峰仰天突兀。險峻有奇，次峰緊依傍後，從高漸低，逶迤自如，形成向左側奔趨之勢。

山勢傾斜適度，險中求穩，穩中有險。山下坡灘礁石臨水，錯落有致。配峰平庸低矮，置於左側，更加烘托出主峰的雄險峻奇。兩山之間留出的水面前狹後寬，兩葉扁舟一前一後，逆流而上。江邊淺灘上有一小亭，與半山腰的古塔遙相呼應，增添了全景的情致韻味。植物的點綴極為細小，使盆中的山格外高峻，江中的水顯其浩瀚。山石

紋理天然形成，嶙峋多變，色彩淡雅明快，清麗別致，觀後令人感到舒心愜意。

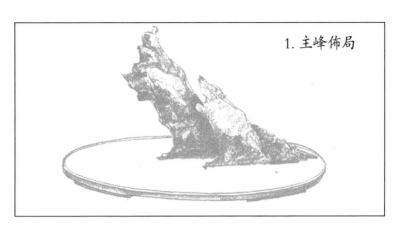

1. 主峰佈局

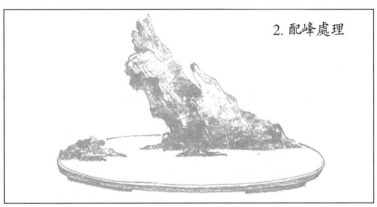

2. 配峰處理

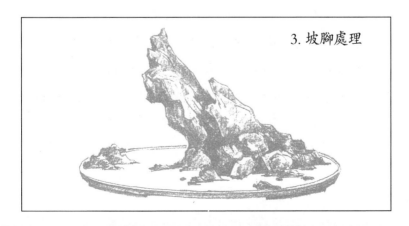

3. 坡腳處理

題名：霽嵐春暉

類別：山水盆景類　水石型　傾斜式

石種：軟石類　浮石

原作：安徽省安慶市　仲濟南

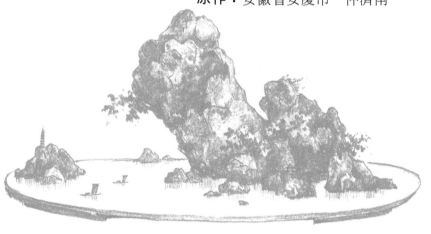

製作特點

作品以主峰斜而不倒，險中求夷為特色。構圖簡潔合理，山勢坡腳皺紋氣脈連貫，雄渾而俊秀。

作品採用軟石中的浮石作景，精雕細琢，巧於佈局。主峰置右側偏中，山體前傾欲倒。山的上部向左突出，形成險崖，崖下有坡。次峰緊壓其後，似用力緊拽其山腳，相依相偎，整座山峰險中求夷。兩座山峰重心均倒向一側，形成向左邊奔趨傾斜之動勢。兩山間小坡上置小亭，亭右邊為深不可測的碧波清潭，潭上百尺澗泉飛流直下。從亭邊小道拾級而上，則可瀕臨絕頂，佇立崖邊探身俯瞰，江水如鏡，舟楫似影，萬丈懸崖，險象環生。小憩亭中，眼前江水逐波，驚濤拍岸；身後丘壑幽邃，松翠江

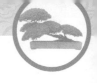

濤，令人心曠神怡，悠然自得。

　　整座山峰猶如雄獅盤桓，臨江而臥。山腰間似雲霧嬝嬝，山、樹、亭、路均藏於虛無飄渺中，雨後天晴，霽嵐春暉，更平添爛漫景色。

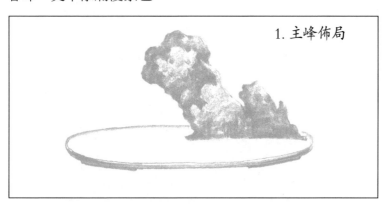

1. 主峰佈局

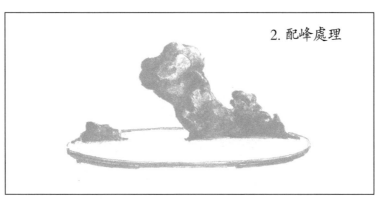

2. 配峰處理

3. 坡腳處理

題名：傾崖側畔有人家

類別：山水盆景類　水石型　傾斜式

石種：硬石類　斧劈石

原作：安徽省安慶市　仲濟南

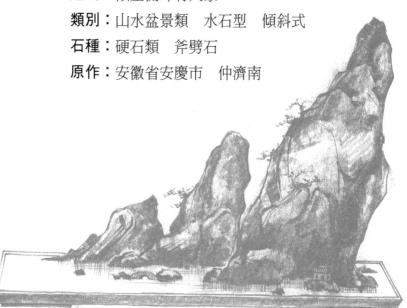

製作特點

作品以三塊高低不一的斧劈石相互依靠，並將主峰安排在盆的右側邊沿，使整個山景的重心明顯偏向一邊，成傾斜式造型。主峰雖傾斜一側，但由於配峰向其依偎，山形紋理同向一側變化，故仍產生了較強的勢態。這正是這件作品的成功之處。

細觀整個畫面，作品在高與低、重與輕、虛與實、密與疏等矛盾對比安排中較為明顯。右邊主峰高、大、重、實；左邊配峰低、小、輕、虛，使作品產生強烈的對比效果，於平淡之中見奇秀，靜穩之中見動險。山上栽種的植物較為細小，更加襯托出山峰的雄奇險峻。

1. 主峰佈局

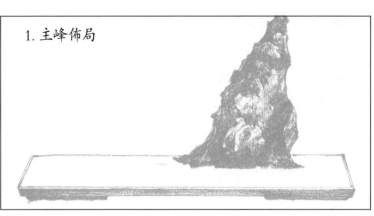

2. 配峰處理

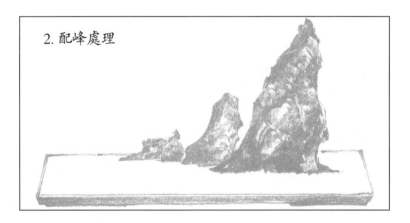

3. 坡腳處理

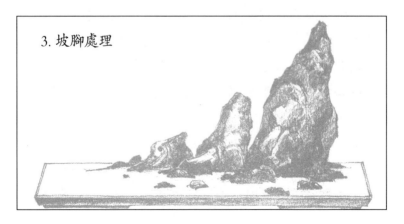

題名：蜀江春色

類別：山水盆景類　水石型　傾斜式

石種：軟石類　砂積石

原作：四川省　何成友

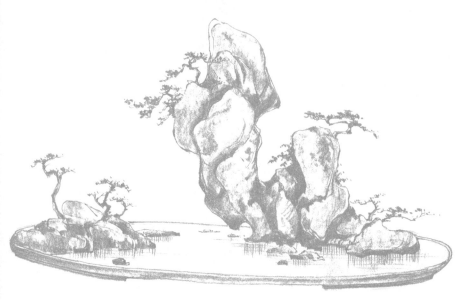

製作特點

這件作品的主要特色是「秀與險」，具有較強的藝術感染力。作品主峰玲瓏俊秀，依山傍水，臨水傾斜。配峰大小得體，恰到好處。山峰的外形輪廓雕琢的變化有序，線條優美柔和，自然和諧，集靈秀與險峻於一盆。畫面生動活潑，幽雅雋永。

山石上栽植的六月雪，給作品增添了勃勃生氣。主峰下輕上重，左重右輕，這樣處理使山勢呈現出險的感覺，尤其是主峰懸崖上幾棵小樹，更加強了山峰的傾斜動感。

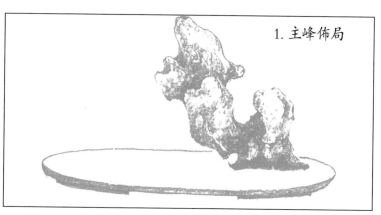

1. 主峰佈局

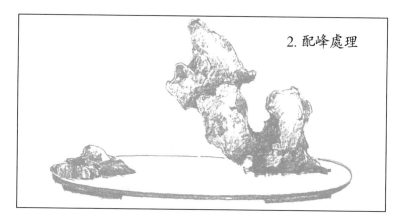

2. 配峰處理

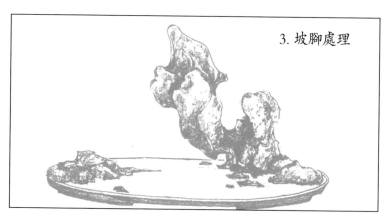

3. 坡腳處理

（十）自然式

題名：無題

類別：山水盆景類　水石型　自然式

石種：硬石類　千層石

原作：上海市

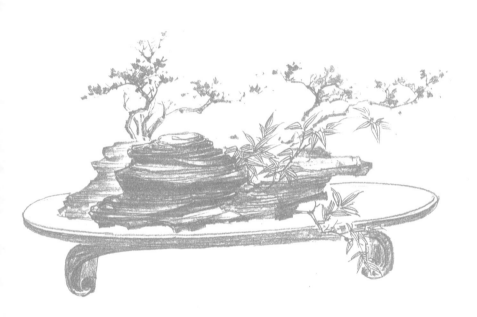

製作特點

　　橢圓形大理石淺盆中，兩塊橫向紋理的千層石前後相疊組合在一起，周圍無配峰，也無小山點石，簡練、自如、平淡……然後石上一左、一右、一前三個不同點上栽種的植物，卻使這件作品陡然生輝，意韻不淺。石上兩組六月雪，一枝條向右邊伸展飄出，另一枝條又向左側反向

折回，樹姿俯仰自如，極為瀟灑，加之前面栽植的小葉米竹飄灑伸出盆外，格外幽雅。

　　這件作品只有兩塊頑石，形態一般，但經作者配以植物點綴，使畫面生動淡雅，饒有情趣。觀者可以從中得到一種舒適、祥和、安怡之感。

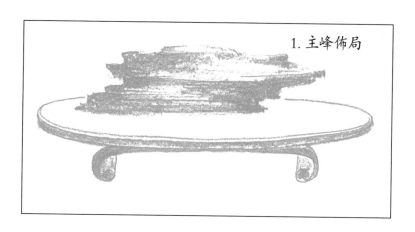

1. 主峰佈局

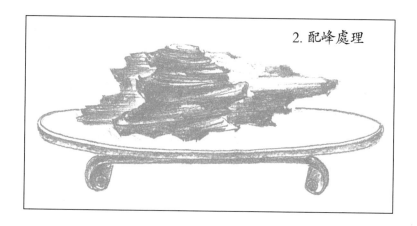

2. 配峰處理

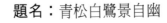
題名：青松白鷺景自幽
類別：山水盆景類　旱石型　自然式
石種：硬石類　英石
原作：上海市

製作特點

　　這是一幅景色優美的自然圖畫，盆中不見高峰峻嶺，沒有水波蕩漾。但幾塊頑石，數枝青松與豔花豐草、白鷺自樂等景物自然和諧地聯結在一起，表現出春天裏萬象更新的景象，反映了作者自然怡淡的生活情趣和嫻熟的藝術表現技巧。

　　作品以一塊傾斜式山石為主，置於左側，山石外形輪廓變化較大，形態奇特，上部向右側奔趨傾斜，尾部卻向左側顧盼。一株黑松植於一旁，主幹蒼勁虯曲，枝條伸展，與山石渾然一體，形成主景。盆中間配以數塊小山石，低矮起伏，石旁兩棵黑松一斜一俯，相得益彰，似仙女舒展衣袖，令人有飄逸向上之感。繁茂滋潤的草地上，微風輕拂，彩蝶戲花，百鳥鳴和，白鷺悠然，一片春意盎然的景色。全景神采飛揚，韻味十足，耐人咀嚼。

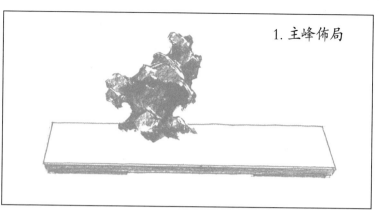

1. 主峰佈局

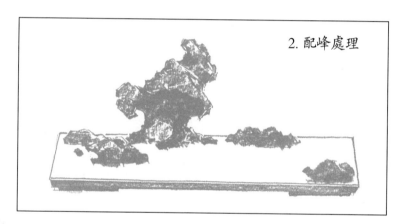

2. 配峰處理

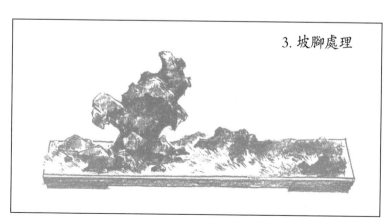

3. 坡腳處理

題名：仙境佳地

類別：山水盆景類　水石型　自然式

石種：軟石類　砂積石

原作：上海市

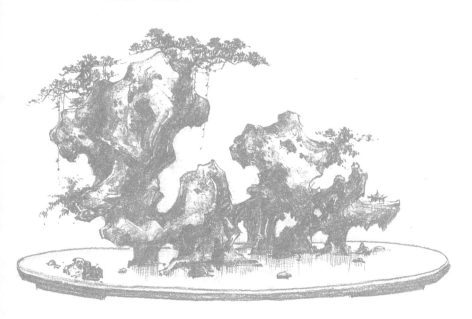

製作特點

　　這件自然式山水採用兩塊砂積石，經人工雕琢成玲瓏
剔透的假山式山景。峰雖不高但形態奇特引人入勝，集
靈、秀、奇於一盆。俗話說：「山不在高，有仙則靈。」
這絕妙無比的人間仙境肯定有仙人在此隱居。你看，那左
右兩座山峰，一高一低，協調呼應，外形變化自如。山上
蒼松欹斜參差，山下溶洞穿空，水從中流出。左邊平臺，
遊人至此，入亭小憩，悠然自得。山腳邊點綴數塊灘石，

以突出主景的優美畫面。

您可能在大自然中未曾見過這樣的美景，但藝術創作源於自然又高於自然，盆景藝術可以透過作者的獨具匠心和精湛技藝，創作出比大自然更美、更吸引人的優秀作品，令觀者足不出戶，就可登千山、游大海，陶醉於自然美景之中，這就是盆景藝術魅力之所在。

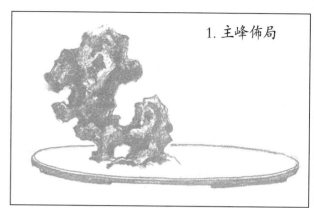

1. 主峰佈局

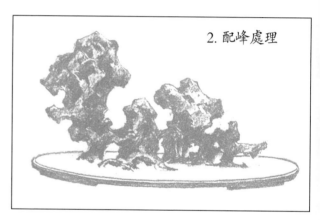

2. 配峰處理

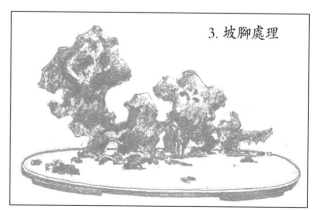

3. 坡腳處理

題名：小景

類別：山水盆景類　旱石型　自然式

石種：硬石類　太湖石

原作：上海市

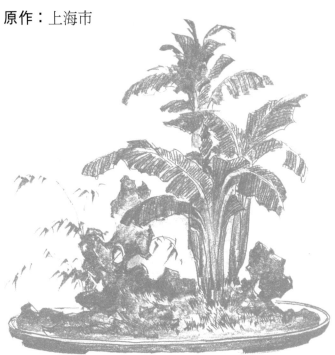

製作特點

作品構思新穎，手法簡練。選用橢圓形淺盆，用數塊太湖石，兩三枝芭蕉、翠竹，堆土成景，饒有趣味。欣賞這盆小景，令人有進入江南園林、私家花園之感。

中國古代時就盛行堆石為山的私家園林，商賈巨富、文人士大夫都以家宅有花園為清高，盆景藝術正是在這種風氣下受影響而發展。

作品由於需要表現特定的園林景色，故芭蕉在體量上明顯大於山石，有樹大石小之嫌，但藝術創作無定格，必要時可以打破常規，作一些探索與嘗試。

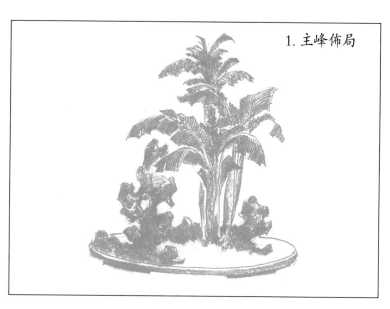

1. 主峰佈局

2. 坡腳處理

（十一）高遠式

題名：疑是銀河落九天
類別：山水盆景類　水石型　高遠式
石種：硬石類　五彩斧劈石
原作：上海市　喬紅根

製作特點

　　作品採用高遠式佈局，主峰突兀雄踞大江一側，周圍群山圍繞主峰，右伸左舒，錯落分佈，極其自然。右邊的水面遼闊無垠，煙波浩渺，一望無際，更襯出主峰的雄偉壯觀。

　　作品選用的五彩斧劈石具有天然花色紋理，色彩絢麗和諧，加之所有山石均作打磨加工，使山形輪廓柔和圓渾，山峰剛柔相濟，雄秀兼備。為表現「銀河落九天」的主題，作者用白色有機玻璃做成瀑布狀，鑲嵌在石壁之中，用翠柏遮擋。遠遠望去，一條白練從青翠的山壁間跌落下來，急流傾瀉，水珠迸濺，麗日當空，煙霧嫋嫋，景色壯麗，氣勢磅礡，令人驚歎。惟一不足的是「瀑布」過長，如能縮短一些，則更自然真實。

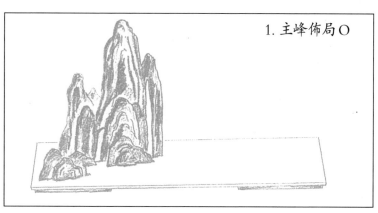

1. 主峰佈局○

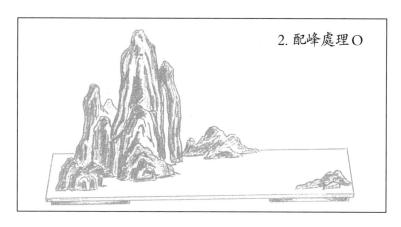

2. 配峰處理○

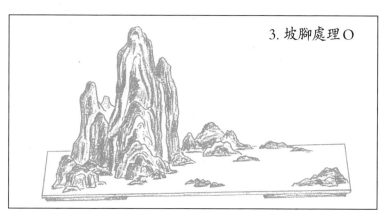

3. 坡腳處理○

題名：壁立西江

類別：山水盆景類　水石型　高遠式

石種：硬石類　斧劈石

原作：上海市

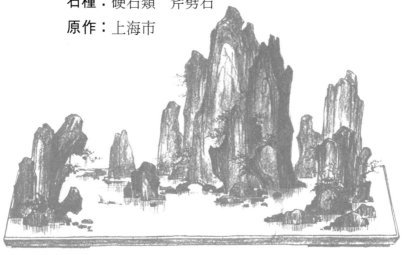

製作特點

　　這件高遠式山水採用紋理挺拔、剛勁有力的斧劈石做成。盆中山峰雄偉峻峭，石壁千仞，氣勢磅礡。

　　作者將主峰置盆中偏右，以四五塊高聳的山石拼接組成，故主峰的層次較為豐富，有層巒疊嶂西江邊的藝術效果。主峰右側的次峰以一座陡峭剛直的山峰為主，前面配以略矮的山峰數塊，逐漸向前低矮並伸向左邊，與主峰山下的礁石相呼應，形成迂迴彎曲的水面。為使主、次峰之間既相分又相連，在兩山後面又安排了一座高聳的遠山，使觀者可以感受到幽深無比的山景，也使主、次峰之間有個過渡變化。盆左側的配峰也較為挺拔，但在其右側的兩山則做成一高一低崖狀，其外形的彎柔與主峰的剛直在線

條上造成一種強烈的對比。

　　這件作品的另一特色是水面與山腳的處理非常成功。水面上，點布著錯落有致的礁石，多而不亂，使靜止的水面呈流動感。小橋、漁舟、房屋生活氣息濃厚。

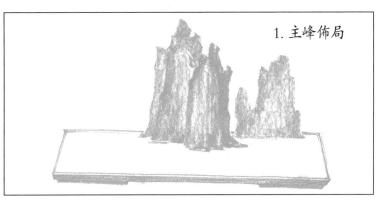

1. 主峰佈局

2. 配峰處理

3. 坡腳處理

（十二）深遠式

題名：煙江疊嶂
類別：山水盆景類　水石型　深遠式
石種：軟石類　雞骨石
原作：安徽省安慶市　仲濟南

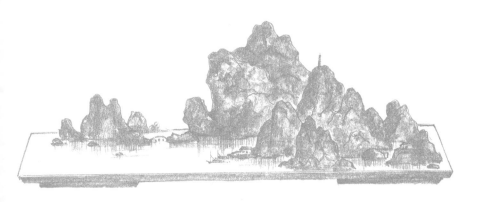

製作特點

作品主山與次山由盆中間向右側延綿，層巒疊嶂，起伏呼應，互為掩映。盆左側留出了很大的水面和空間，加之配山低矮又緊依盆後，故顯得較輕。兩側主次輕重對比明顯，但由於配山前面的水面放置了數塊小石，與主山相對比，相呼應，從而使總體構圖達到了均衡。主山與配山由一石橋相連，石橋後面依稀可見一抹遠山。主山前面的坡灘有一茅屋，屋前水面上停泊兩葉扁舟，更增添了作品的靜謐之感。縱觀全景，從右側盆前的坡腳逐漸向左後至遠山，一峰連一峰，景色極為深遠幽雅。

1. 主峰佈局○

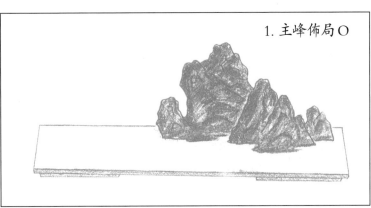

2. 配峰處理○

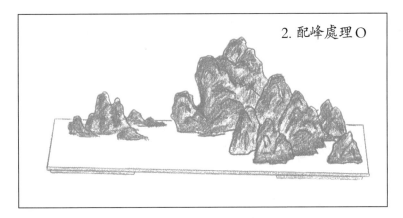

3. 坡腳處理○

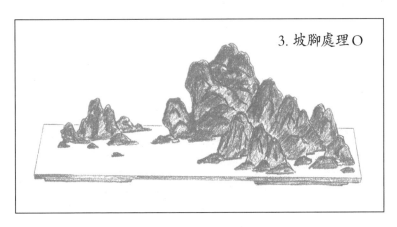

題名：江山如畫
類別：山水盆景類　水石型　深遠式
石種：硬石類　青夾石
原作：湖北省　劉傳剛

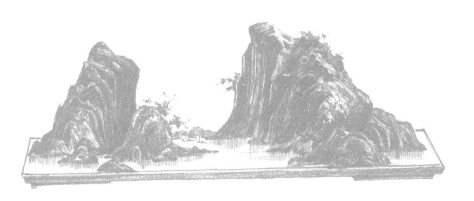

製作特點

作品選用的石料很有特色，為湖北青夾石，其紋理灰白交替，呈條紋狀，製作的山景具有粗獷、雄秀、險峻的特點。

此作以兩組山石為主，一左一右，主峰從右側前面逐漸向後過渡伸展，猶如雄峰盤踞江邊。配峰以高矮兩山居盆左側，與主峰臨江而望。兩山之間一抹遠山，與主峰相連，使景色更為深遠。水面前寬後窄，蜿蜒向後，兩葉風帆，漸漸遠去，畫面構圖符合自然之理。

尤其值得一提的是，該石表面皺紋豐富自然，極富藝術感染力，給作品的成功奠定了基礎。

1. 主峰佈局○

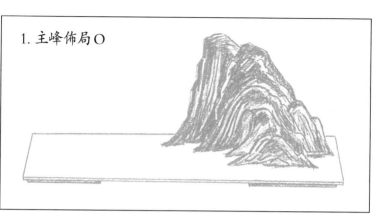

2. 配峰處理○

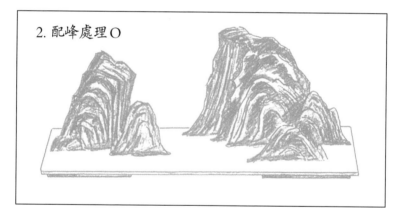

3. 坡腳處理○

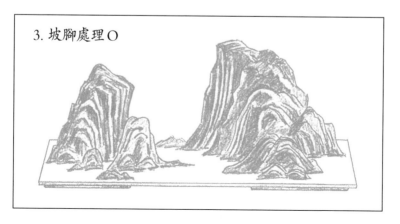

題名：錦繡山河
類別：山水盆景類　水石型　深遠式
石種：硬石類　青灰石
原作：上海市

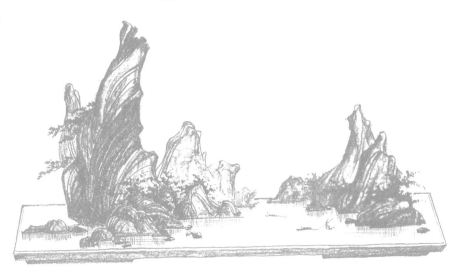

製作特點

作品以兩組山石形成深遠景，主峰居左，山勢險峻陡峭，皴紋細膩自然。主峰之後，有次峰緊靠，起伏逶迤，逐漸低矮排向遠方。主峰前邊有小山礁石圍繞，主峰坡腳迂迴曲折，變化幽深；配峰居右，前後也是多座山峰相連，逐漸推後與主峰遠山呼應。佈局格式為前開後合，前高後矮，山山相連，層次豐富。加之水面由寬闊至逐漸狹小，造成景色極為深遠幽雅。

作品山水渾然，氣勢流暢，佈局合理，情景交融，「錦繡山河」躍然盆中。

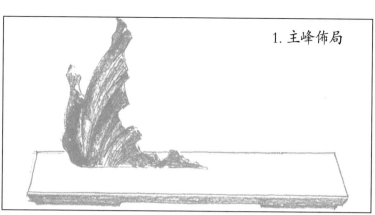

1. 主峰佈局

2. 配峰處理

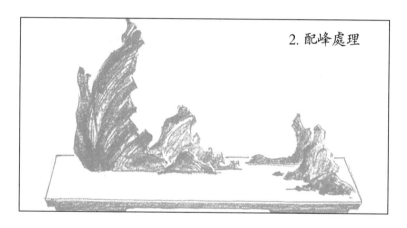

3. 坡腳處理

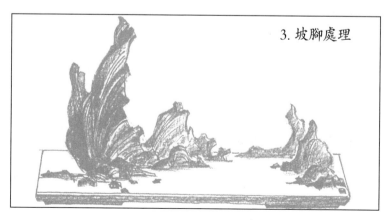

題名：春江圖

類別：山水盆景類　水石型　深遠式

石種：軟石類　砂積石

原作：安徽省安慶市　仲濟南

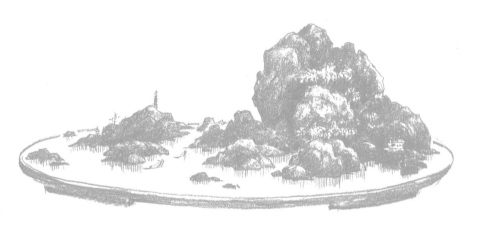

製作特點

作品表現的是江南春意圖。從主山到客山，從山麓到峰巒，從溪澗到水畔，處處春飛蝶舞，綠樹香花，陽光明媚，絢麗多姿。

在佈局謀篇上，作者採取層層推進，交相呼應的手法，使得山山相連，縱橫交錯，前後呼應，層次豐富，景色幽深。右側主景由多組群山圍繞主山而成，山景線條流暢又富於變化，山間遍植樹木草苔，鬱鬱蔥蔥，春色怡人，壑谷深處雲霧繚繞，主、配山隔水相望，雖離若連。水波倩影，一片春江勝景。「山光物態弄春暉」，春意濃郁，醉人心扉。

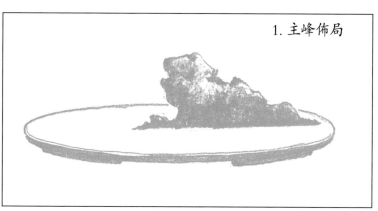

1. 主峰佈局

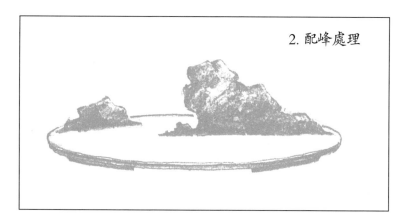

2. 配峰處理

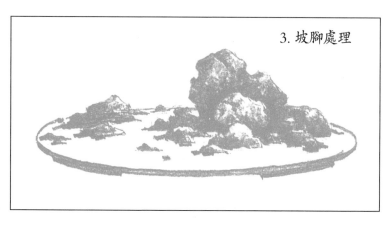

3. 坡腳處理

題名：故鄉情

類別：山水盆景類　水石型　深遠式

石種：軟石類　浮石

原作：安徽省安慶市　仲濟南

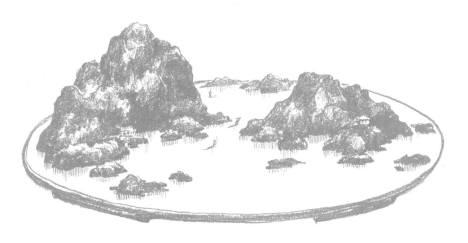

製作特點

　　這是一幅清新秀麗的江南山水畫，春暉普照，山清水秀，微風拂煦，花草飄香，江波清澈，漁舟競翔。意境深邃幽遠，佈局嚴謹自然，畫面清麗雋永。作者長期生活在山清水秀的江南地區，熟悉該地的山形地貌，對故鄉充滿深情。這件作品具有濃郁的江南風情，令人心曠神怡。

　　作品採用深遠與平遠相結合的手法佈局，選用圓形大理石盆，以加強景觀的縱深感。主峰置盆左側，山形輪廓圓渾，從前面小坡至峰頂，山巒重疊層次有序。江邊小坡的茅屋，山腰之古塔，周圍樹深草密，一片鬱鬱蔥蔥。配峰略矮於主山，山形外貌稍有方硬之變，在其後配上兩組

遠山與其相連錯疊，使水面形成「之」字形變化，幽深無邊。盆前的大塊空白，用幾塊礁石點綴，虛處見實，恰到好處。江面上幾葉風帆，逆流而上，給平靜的水面增添了幾許動感。

作品選用的浮石無表面紋理，全靠人工雕琢而成，借鑒傳統山水畫皴法，精雕細琢，細心加工，使山形紋理豐富，氣勢壯觀，增添了作品的生動、形象感。

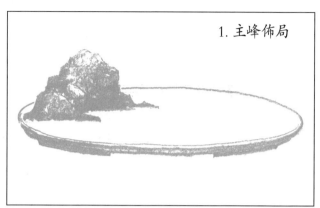

1. 主峰佈局

2. 配峰處理

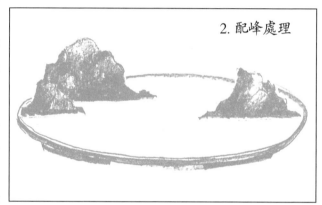

3. 坡腳處理

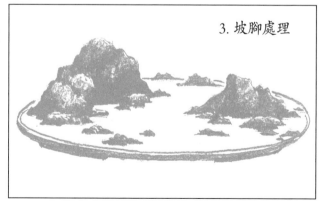

（十三）平遠式

題名：孤帆遠航
類別：山水盆景類　水石型　平遠式
石種：硬石類　斧劈石
原作：上海市　符燦章

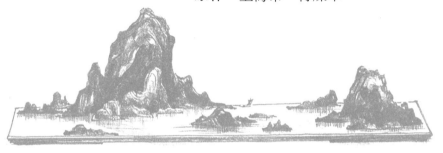

製作特點

　　作品表現的是江南太湖水景。主峰低矮，置於盆左側三分之一處，所占盆面的比例很小，後面是與之連綿的遠山，山邊隱約可見屋宇人家。主峰前面空出大片的水面，配峰與坡灘、小礁的處理非常巧妙，雖多但不亂，使空曠的水面被分割成數塊。遠處的水平線上，一片孤帆，迎風遠航。

　　由於平遠式山水的山峰都較為低矮，無大氣勢可言，故作者在山峰的表面皴紋上做了細緻的加工，利用石料的天然色彩紋理，細心雕琢打磨，使山峰表面皴紋自然嶙峋多變，增加了作品的觀賞價值。

　　作品的主要特色是清秀、簡潔、明快。水面的處理也很成功。

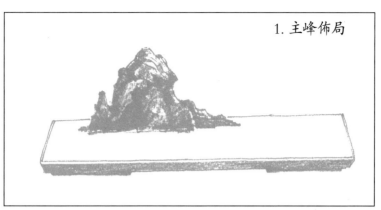

1. 主峰佈局

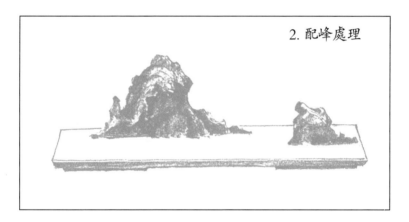

2. 配峰處理

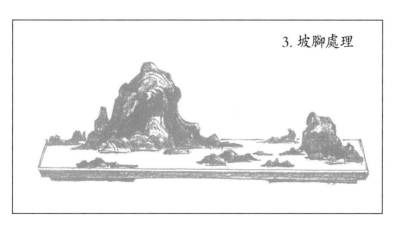

3. 坡腳處理

題名：舟泊煙渚

類別：山水盆景類　水石型　平遠式

石種：軟石類　浮石

原作：安徽省安慶市　仲濟南

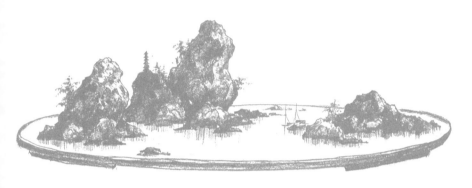

製作特點

「平遠清逸，細巧求力，去來自然，入畫見長。」這是中國盆景藝術大師賀淦蓀先生觀看作品後留下的讚美之詞。作者擅長平遠式山水盆景製作，幾塊山石，巧作構圖，細心加工，一幅氣韻幽靜的青山綠水圖便呈現在欣賞者眼前。

作品以兩組山峰前後交錯相連，形成主景。兩峰之間配合默契，勢態一致，過渡自然，使山體氣韻生動。以簡練的手法在水面上點上兩小塊山石，增添了作品水面的靈氣。主峰山腳臨水處，坡灘水岸線佈置得幽深曲折，與低矮配峰遙相呼應，使整個畫面產生一種煙水浩渺、波平如鏡的效果。江邊小渚停泊兩葉扁舟，更增添景色的幽雅、靜謐、淡泊。

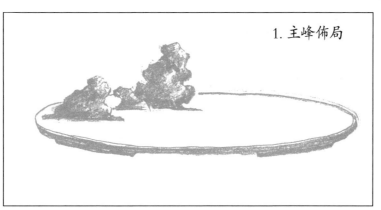

1. 主峰佈局

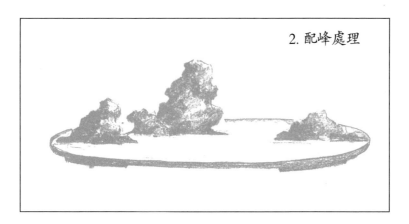

2. 配峰處理

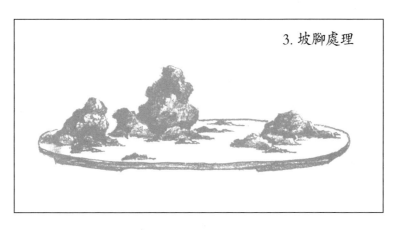

3. 坡腳處理

題名：蒼嶺風帆

類別：山水盆景類　水石型　平遠式

石種：軟石類　砂積石

原作：安徽省安慶市　仲濟南

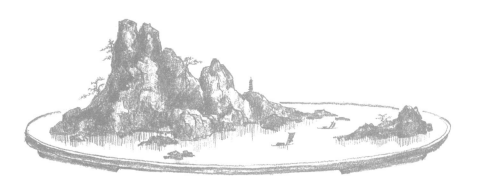

製作特點

作品主峰與次峰相連並向左右延伸，從形象構圖上看，從左至右，高低起伏，優美流暢，給人的感覺是山是那麼的遙遠，水是那麼的幽靜。

整個主峰佔據了盆面的大部分，顯得氣勢雄渾幽深，右側配山又起到了烘托對比的作用。中間一江春水，兩葉扁舟，臨水東下。群山之中，佈滿小葉植物與苔蘚，崇山峻嶺鬱鬱蔥蔥，充滿著蓬勃生機和無窮的活力。

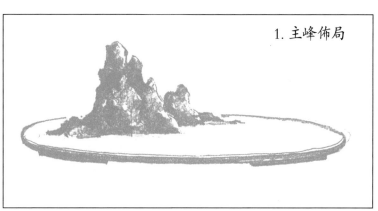

1. 主峰佈局

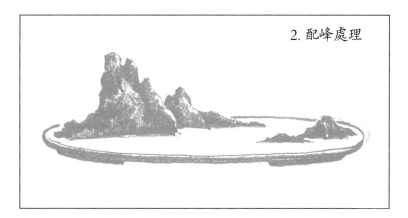

2. 配峰處理

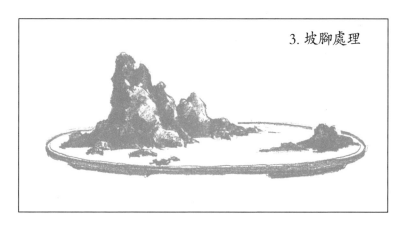

3. 坡腳處理

題名：青峰碧水送風帆

類別：山水盆景類　水石型　平遠式

石種：軟石類　斧劈石

原作：安徽省安慶市　仲濟南

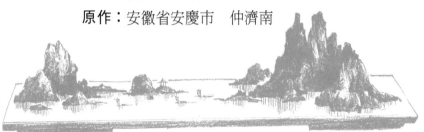

製作特點

這是一幅抒情寫意的中國山水畫。嫵媚多姿的江南山水，明豔的霞光，映襯著遠航的風帆；透迤連綿的群山，高低起伏，江水悠悠，構成一幅清麗而和諧的畫面。

作品以平遠式的江南山水構成基本特色。整個畫面由右側主峰，左側配峰和與其相連的平崗小阜組成。主峰略高，由三石相疊，前低後高，形成峰頂的起伏變化。主峰山腳中間透空，壑谷之間，一潭碧水潺潺流出，「此處無聲勝有聲」。左側次峰從邊沿一側向中間自然過渡延伸，連綿不斷。峰巒參差，崗嶺起伏，坡灘臨水，迂迴曲折。水岸線富於變化，山與水成為相互依附的整體。半山腰聳立著一座千年古塔，周圍草木蔥蘢，生機盎然。臨江前的坡崗上，小亭間似乎有人面對透迤起伏的山崗，波光粼粼的江水，抒情暢意。

山間皴紋以解索皴為主，配以各種點皴補充，使之紋理細膩自然，嶙峋多姿，山形更為自然真實。

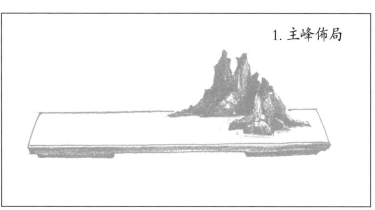

1. 主峰佈局

2. 配峰處理

3. 坡腳處理

國家圖書館出版品預行編目資料

山水盆景製作技法／仲濟南　編著
——初版，——臺北市，品冠，2013〔民102.07〕
面；21公分 ——（休閒生活；5）
ISBN　978－957－468－960－6（平裝；）
1. 盆景
971.8　　　　　　　　　　　　　　102008965

山水盆景製作技法

編　　著／仲 濟 南
繪　　圖／王 志 英
責任編輯／劉 三 珊
發 行 人／蔡 孟 甫
出 版 者／品冠文化出版社
社　　址／台北市北投區（石牌）致遠一路2段12巷1號
電　　話／（02）28233123・28236031・28236033
傳　　眞／（02）28272069
郵政劃撥／19346241
網　　址／www.dah-jaan.com.tw
E－mail／service@dah-jaan.com.tw
承 印 者／凌祥彩色印刷股份有限公司
裝　　訂／承安裝訂有限公司
排 版 者／弘益電腦排版有限公司
授 權 者／安徽科學技術出版社
初版1刷／2013年（民102年）7月

定　價／280元

大展好書　好書大展
品嚐好書　冠群可期

大展好書　好書大展
品嚐好書　冠群可期